정 철 교

Jeong, Chul-Kyo

2

www.hexagonbook.com
KOREA 2023

한국현대미술선 058
정철교 2

2023년 12월 1일 초판 1쇄 발행

지 은 이 정철교
발 행 인 조동욱
편 집 인 조기수
펴 낸 곳 출판회사 헥사곤 Hexagon Publishing Co.
등 록 제2018-000011호 (등록일: 2010. 7. 13)
주 소 경기도 성남시 분당구 성남대로 51, 270
전 화 070-7743-8000
팩 스 0303-3444-0089
이 메 일 joy@hexagonbook.com
웹사이트 www.hexagonbook.com

ISBN 979-11-92756-27-1 04650
ISBN 978-89-966429-7-8 (세트)

울산문화관광재단
ULSAN CULTURE & TOURISM FOUNDATION

* 이 책은 울산문화관광재단 〈2023년 예술창작활동 지원사업〉의 지원을 받아 출판되었습니다.

정 철 교 2

Jeong, Chul-Kyo

058

HEXAGON

Korean Contemporary Art Book

한국현대미술선 058

풍경

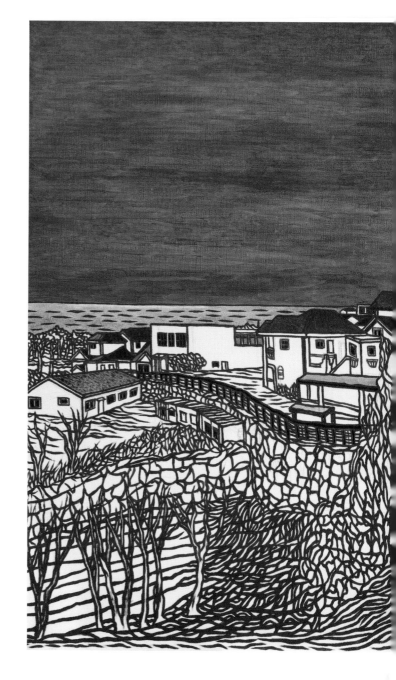

집 남쪽창으로 보이는 풍경
193.9×130.3cm
oil on canvas
2023

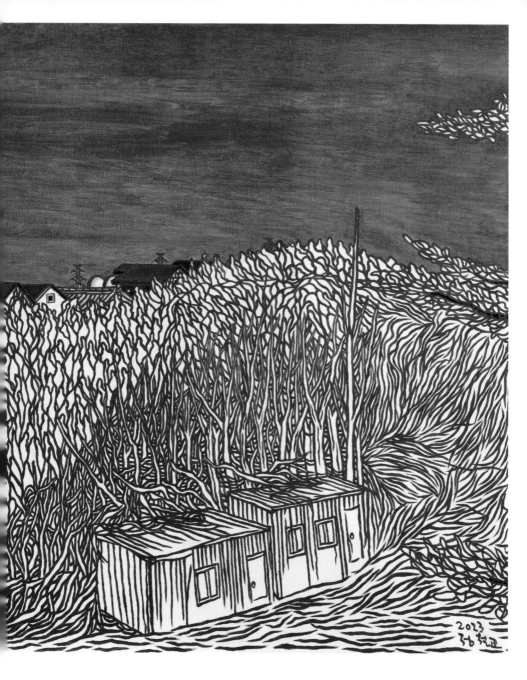

정철교,
〈1972~2022 내가 나를 그리다〉전(展)을 보고

김종기
미술평론가, 독일훔볼트대학 철학박사
(미학, 사회철학)

자동차를 타고 멀리 보이는 고리 1, 2호기 원자력발전소를 지나, 신고리원전 3,4호기가 주변에 있는 정철교 작가의 작업실에 도착했다. 멀리 바닷가가 보인다. 이곳은 골매마을로서 신리마을, 신암마을과 함께 서생 신고리 원전 주변이다. 작업실 위층에 마련돼 있는 전시실로 들어서니 흉상화로 그려진 〈2020년의 자화상〉이 강렬하게 다가온다. 온통 붉은색으로 칠해져 있는 자화상은 붉은색과 노란색의 두 채색과 얼굴과 몸의 바탕색인 흰색뿐이다.

작가의 말에 따르면 그의 그림에서 "붉은 윤곽선은 혈관이고 핏줄"이며, "굵은 선은 동맥과 정맥, 가는 선은 실핏줄"이다. 이 말은 자화상이든 풍경이든 그의 모든 그림에 적용될 수 있어야 할 것이다. 그는 "멈추고 정지된 풍경에 피돌기를 시도"하여, "꽃과 나무, 사람과 집에 활기가 넘치고 생명력이 되살아"나기를 기원한다. 이 강력한 자화상이 원전마을의 풍경과 그것을 지켜보는 자기(self/selbst)에 대한 사색, 자기 탐구, 자기 성찰을 거쳐 나온 것이라면, 이 자화상에는 지금까지 그려온 자화상에 들

어있는 모든 상념, 풍경에 대입되었던 자아(I, ego)와 타자의 관계, 자아와 주변 환경 및 사회의 관계 등 모든 것들이 응축되어 있다. 이 자화상은 정철교가 반 고흐처럼 색채의 화가임을 보여준다. 정철교는 1972년 고등학생 시절부터 올해 2022년까지 그려온 자화상을 추려 한데 모아 전시를 한다. 작가로부터 「작가노트」를 받았다. 긴 내용의 노트를 그대로 옮겨본다.

자화상을 보면 지나간 시간들 속에서의 그림을 그리던 그때의 감정과 그 당시의 상황, 그 상황 속에서 내가 지었던 표정들을 더 잘 느낄 수 있다. 시간이 바뀜에 따라 꽃이 피고 지듯 인생도 이와 같다. 첫 자화상에는 꿈꾸는 소년의 순수함과 치기 어림이 풋풋이 남아있고, 고등학교를 졸업한 후에는 극도로 나빠진 상황 때문에 절망감에 빠져 막연히 죽음까지 생각했을 때는 이목구비가 사라진 채로 캔버스에 남아있는 얼굴을 마주하기도 하고 30대는 힘들고 거칠게 살아온 모습과 무기력함을 종이 가면의 모습으로 그리기도 했다.

2005년 즈음 그동안 내가 해왔던 여러 작업

에서 흥미를 잃고 새로운 작업으로 나아가야 하는 변화를 맞이하게 되었는데, 무엇을 어떻게 해야 할지 모르는 나를 잃어버리는 상황이 왔었다. 그래서 새롭게 작업을 시작하는 마음으로 '캔버스에 나 자신을 그리자'라고 생각했다. 이렇게 '나'를 그리는 새로운 시작을 하게 되면서 성실하게 캔버스에 유화물감으로 사실적으로 표현하는 작업을 5년 가까이 했다. 거울을 보고 그리기도 하고 객관적으로 나를 보기 위해 사진을 찍어 보다 더 사실적으로 표현하는 데 열중했다.

그 이후 사실적 표현에서 요약하고 단순화된 선과 원색으로 변화되었다. 그릴 때마다 다양화된 내 모습으로 나타났다. 겹겹이 다른 모습을 보이는 무수한 얼굴들이 모두 나에게서 나온 것들이다. 이 그림들을 한곳에 모아서 바라보면 '내 그림 속에서 정말 많은 내가 있구나' 하는 생각을 한다. 아프고, 힘들고, 울고, 웃고, 즐겁고, 상처받고, 따뜻하고, 현명하고, 야비하고, 비겁하고, 우울하고, 고독하고, 외롭고, 자신만만하고, 병들고, 건강하고, 인자하고, 후덕하고, 비좁은, 좀스럽고, 나쁜 인간, 학대하는, 위험한, 겁나는, 위로받고 싶은, 숨고 싶은, 돈 보이고 싶은, 피하고 싶은, 고함지르고 싶은, 약아빠진, 순수한, 복잡하고, 단순한, 눈이 아픈, 가슴이 아픈, 그리워하는, 약해빠진, 비관하는, 삐뚤어진, 질투하는, 욕망 덩어리, 소인배, 바른 정신을 가진, 모래알 같은, 숲을 그리워하는 등등 자화상을 그리고 보니 세상의 모든 형용사로도 표현이 모자라는 천 겹 만 겹의 내 얼굴이 내 속에 있더라.

나의 자화상은 나를 기념하고 기록하고자 그린 것이 아니다. 한 사람 한 작가의 내면을 보고 정체성을 느끼고 그것을 그림으로 나타낼 수 있으면 그림 그리는 사람의 최대 성취가 아닐까 하고 생각한다.

지금의 나는 나의 일상적인 삶을 그리려 한다. 내가 사는 곳 내가 숨쉬며, 내 눈으로 직접 보고 느끼는 풍경들과 마을 사람들과 식물들과 곤충, 새들, 호흡하는 공기, 뉴스, 내가 말하고 싶은 것들 등. 나의 자화상 그림을 펼쳐 보니 1972년부터 2022년까지의 수백 장의 거울이 한꺼번에 나를 비추고 있는것 같다."(정철교, 「작가노트, 1972-2022년 내가 나를 그리다」).

자화상(Self-Portrait)의 어원인 라틴어 'Portrahere'는 '끌어내다'(drawforth), '발견하다'(discover), '밝히다'(reveal)라는 뜻을 가지고 있다. 따라서 자화상이란 "자기를 밖으로 끌어내어 밝히다"라는 의미를 가지고 있다. 이러한 어원의 의미에 상응하듯이 모든 자화상에서 공통적인 것은 자신을 알고자 하는 욕망이다. 무엇보다 숱한 화가들의 자화상 가운데 정철교의 자화상 연작과 비교해볼 만한 자화상은 반 고흐의 자화상 연작이다. 반 고흐의 자화상은 내면 속의 다양한 자아에 대한 탐구였다. 그는 자학에 가까울 정도로 자신에게 정직한 자기 성찰을 보여준다. 반 고흐가 추구했던 것은 내면을 반영하는 감정의 표현이며, 결코 외부 세계의 현상적인 상황에 얽매이지 않는 마음의 상태를 표현하는 것이었다. "모든 자연에서 나는 소위 영혼과 표현을 보았다." "내가 인물에 주입시킨 것처럼 풍경에도 똑같은 감정을 주입시키려 한다. 나는 검고 마디지고, 매듭진 뿌리만이 아니라 창백하고 가냘픈 여인의 인물에서도 살기 위해 발버둥치는 어떤 것을 표현하고 싶다."[1] 이렇게 반 고흐는 스스로 인간 및 자연과 맺는 관계, 자신과 내적 욕망의 관계에서 발생하는 좌절과 불만, 불안, 기쁨 등 여러 정념 또는 감정을 '색채'와 붓자국에 의해 표현한다. 그가 주로 강한 원색을 추구한 것은 인간 삶의 근본적인 원시성을 담고 있는 회화의 종교적 탐색에서 비롯되었다. 따라서 반 고흐가 창안한 원색 위주의 색채와 왜곡된 형태는 자연의 인상을 화폭에 담는 형식이 아니고, 마음의 상태를 표현하는 상징으로서 나타난다.[2] 따라서 반 고흐는 대상의 묘사에서 형태와 색을 왜곡하여 주관적 감정과 정서를 드러낸다.

정철교의 자화상은 여러 단계를 거쳐 변화해 왔다. 첫 자화상에서부터 30대까지는 자신의 자아(I, ego)를 과장 없이 솔직하게 드러내는 자화상이었다. 이 시기의 자화상은 삶 속에서 자신이 느꼈던 감정과 삶의 다양한 무게들이 여과 없이 반영되어 있다. 고등학교를 졸업하고도 사립대학 등록금을 마련하지 못해 방황하던 시절의 좌절감, 희망 없는 삶의 연속에서 20대를 미술학원에서 실기보조를 하고 또 미술학원을 운영하면서 보낸 시절의 어려움, 1983년 늦은 나이에 대학을 들어간 이후 같은 전시 멤버였던 동료에게 학생으로서 배워야 했던 혼란과 무기력함 등이 이목구비가 사라지거나 가면이라는 껍데기로 남은 자화상으로 표현되었다. 이때의 자화상은 화가로서의 자의식이 성숙하기 전, 한 개인으로서 삶의 방향성을 정립하지 못해 방황하는 한 젊은이 자아(I, ego)가 반영되어 있다.

특정 자화상은 시각적이며 물리적인 의미에서 어떤 특정인의 인격, 또는 됨됨이의 반영이다. 자화상은 구체적인 형식으로서 예술가의

1 Vincent van Gogh, 신성림 역, 『반 고흐, 영혼의 편지』, 예담, 1999, 129쪽.

2 Donalds Reynolds, 전혜숙 역, 『19세기의 미술』, 예경, 1996, 13쪽.

눈으로 보는 외면적 특성의 요약이지만 심리학적 의미에서 본다면, 자기(self)와의 대화의 매개자, 자기 탐구의 매체이기도 하다. 이러한 의미에서 자화상은 자기 반성(자기 성찰), 자기의식과 자기 수용의 수단으로 존재한다.

2005년부터 정철교의 자화상은 작업에서 새로운 전기를 찾고자 그 단초로서 자신을 돌아보는 작업이었다. 이 시기 정철교는 자기 탐구와 그 과정을 통한 자기 반성을 위해 극히 정밀한 사실주의적 방식으로 자화상에 매진한다. 이 과정은 물감에 기름을 많이 넣어, 칠하고 또 칠하는 반복의 과정을 성실하게 거쳤다. 테크닉과 재주를 부리지 않고 다시 회화를 공부하는 마음으로 성실하게 자신의 얼굴을 사실적으로 그렸다. 기름을 많이 탄 물감은 캔버스에 잘 묻지 않기 때문에 계속 덧칠해야 한다. 마치 다빈치가 안료를 아주 엷게 타 캔버스에 수백 번 덧칠하는 오랜 힘든 과정을 거쳐 완성한 극히 실제 그대로인 것처럼 보이는 자연스런 인물화들처럼, 그의 자화상들은 아주 오랜 반복적인 인고의 작업 끝에 극히 사실적인 자화상으로 되었다. 2009년 3월 정철교는 이 작업들을 모아 부산 해운대구 '갤러리 이듬'에서 〈내가 나를 그리다_I paint me〉를 연다. 이 자화상들을 강선학은 "사실적 묘사에 치중"한 작품들이라고 칭한다. 단순히 극사실주의적 화법이 아니라 '나'를 타자화, 대상화시켜 면밀히 관찰해서 그린 초상이라는 의미이다. 이 전시의 대부분의 작품에서 배경은 지워지거나 사라졌다.

화면에는 오롯이 '나'만 존재했다. 이것을 강선학은 자신이 있었던 시간, 공간을 지워버리면서 도달한 얼굴로서 자아, 주변 환경이나 배경으로부터 완전히 독립된 자아에 대한 응시, "모든 것을 배제하거나 괄호 속에 묶어버린 얼굴은 자신만을 만나자는 것"에 있다고 결론 내린다.[3] 이때 화가 정철교의 의식은 훗설(Edmund Husserl, 1859-1938)의 말처럼 즉각적 경험 너머의 어떤 것에 대해서는 확신할 수 없으므로 지각이나 의식 밖에 있는 모든 것을 기각하거나 "괄호 안에 넣어" 배제하고자 한다. 이것이 훗설이 말하는 '현상학적 환원'이다. 정철교의 이 시기 자화상은 어떠한 외부 사건과 현상에 의해서도 물들지 않는 순수한 본질로서의 자아를 탐색하겠다는 자기 의지의 표명인 셈이다. 그런데 실제 작업과정에서 이러한 실천은 지난(至難)한 자기 탐색과 물리적 노동을 수반하는 것이었다.

그 가운데에서 2010년의 자화상은 자아의 탐색이 어느 정도 완성되고 자아가 내부에만 머물지 않고 바깥을 관찰하면서 타자와의 관계성을 모색하기 위한 준비가 되었음을 알려주는 듯한 표정의 자화상이다. 부드럽고 여유 있는 미소 속에서 타자와 관계 맺기에 나설 준비가 되어 있는 나(I, ego). 이제 나, 정철교는 단순

3 김종길, 「불타는 풍경, 피돌기의 초상. –정철교의 '불의 회화'를 읽는 몇 가지 코드」, https://koreaartguide.com:42323/bbs/board.php?bo_table=archive&wr_id=238.

히 내 자신에 갇힌 나에서 벗어나 나의 타자와 관계 맺기에 적극적으로 나설 준비를 하고 있다.

그 시기는 2010년 지금의 작업실이 있는 서생면 덕골재길로 이전하면서 정철교의 작업이 새로운 양상과 국면에 접어드는 것과 일치한다. "자화상을 왜 그리느냐고 묻는다면 습관이자 일기라고 답할 수 있습니다. '나'라는 존재의 내·외부 즉, 내 삶을 그리는 것입니다. 밖을 인식하는 것도 나고, 내 속의 감정을 찾으려는 것도 나고, 내가 있음으로 해서 그림도 존재한다는 것이지요." 이 시기부터 그의 자화상은 그의 말처럼, 다른 사람, 주위 배경, 꽃, 아내 등으로 '나'를 열기 시작하면서 남도 들어오고 나만 그리는 데에서 벗어나려는 변화가 생긴 시기이다.

이것을 하이데거(Martin Heidegger, 1889-1976)에 기대어 말하면, 모든 이해는 역사 속에서 정위된다(situated)는 것이다. 우리는 인간으로서 항상 특정 상황으로부터 세상을 인식한다. 그러나 우리의 가장 근본적인 욕망은 그 상황을 초월하거나 극복하는 것이다. 이것이 바로 하이데거가 기획(Projekt)이라고 부르는 것이다. 주체로서 우리는 물리적인 시간과 공간에 놓여 있으나, 우리는 다음 순간 우리 자신을 미래로 '기획'한다. 인간의 주체성 또는 우리가 존재라고 부르는 것은 세계를 향해 그리고 미래 속으로 우리 자신을 투사하는 이러한 끊임없는 과정을 수반한다. 우리의 의식은 생각과 영상으로 구성된 내부세계가 아니라 외부로 투사하는 끊임없는 과정이며, 이것을 하이데거는 탈존(exsistence/존재)이라고 부른다.

골매마을, 신리마을, 신암마을은 서생·신고리 원전 주변의 마을 이름들이다. 이곳은 작가 정철교의 작업실이 위치해 있는 서생면의 마을들이다. 최근 몇 년 사이 신고리 원전 인근 마을의 풍경을 담아온 정철교 작가. 그중 골매마을은 1969년 고리핵 발전소 건설이 계획되면서 1970년부터 고리마을 주민들이 집단이주해 온 마을이다. 고리마을 주민들의 이주계획은 주변 마을 원주민들의 어업권 등 생존권 문제로 반대에 부딪혀 힘든 여정을 겪다가 148세대 중 40여세대는 기장군 온정마을로 이주하였고, 40세대가 서생면 신리8반 골매마을로 이주하였다.

그런데 골매마을로 이주한 주민들은 2000년 9월, 골매 마을에 한국수력원자력(이하 한수원)이 신고리 원전 3,4호기 건설을 고시하면서 또 다시 집단이주에 시달려야 했다. 마을 주민 절반이 뿔뿔이 흩어졌고 남은 18가구는 2016년 말 서생면 신암으로 집단이주했다. 원래 고리 마을의 토박이들은 골매로 이주했다가 다시 신암으로 가는 이주민 생활을 거듭했다.

이곳 골매, 신리, 신암은 대한민국 원전 개발의 역사와 그로 인해 고향을 등지고 잃어버린 삶의 터전을 온전히 보상받지 못한 채 살아가

는 사람들이 여전히 원전이 내려다보이는 곳에서 불안한 삶을 이어가고 있다. 지난 정부가 '탈원전'을 지향했지만 어떠한 성과도 거두지 못한 상태에서, 이러한 '탈원전'을 특정 이념에 근거하여 마녀사냥식으로 공격하는 현 정부 사이에서 떠날 수도 남을 수도 없이 현지 주민은 수도권 지역에 전기를 공급하기 위해 자기 삶의 근거지에 위험시설을 떠안고 그로 인해 정부와 원전 사업자의 지원금을 받는 명분으로 그저 삶을 꾸려갈 수밖에 없다.

울리히 벡(Ulrich Beck, 1944-2015)이 현대 사회를 위험사회(Risikogesellschaft)라고 진단할 때, 그 위험은 근대성의 실패가 아니라 반대로 근대성의 성공으로부터 유래한 것이다. 이 위험은 바로 근대적 이성 사회가 유발한 위험이며, 이 위험은 '통제불가능성'과 '불확실성'이 근간에 있다. 그가 이 책을 출판할 당시 체르노빌 원전 사고가 있었던 것을 차치하고서라도 '위험사회'에서 그 가운데 가장 위험을 가중시키는 요소는 핵발전일 것이다. 우리 사회는 인구가 적고 낙후된 지역에 위험 시설을 몰아넣고 국가 발전이라는 명분과 아주 적은 보상금으로 원주민들의 반발을 억누르고 그 대가로 성장을 이루어왔다. 그럼에도 핵발전이 지니고 있는 근본적인 위험은 전문가의 견해로 포장되어 경시되거나 국가 발전이라는 명분하에서 무시되어왔다.

정철교의 마을 풍경화는 바로 이러한 사회적 맥락을 담고 있다. 그는 자신의 작업실이 있는 원전 주변, 서생면 마을의 풍경과 그 속에 살아가고 있는 사람들의 모습을 담고 있다. 〈서생, 배꽃 필 무렵〉은 통상 배꽃(梨花)이 만개하는 4월 초·중순의 서생면 마을을 그린 그림들이다. 배꽃의 꽃말은 "온화한 애정, 위로"이다. 화가는 이 그림에서 채색으로 붉은색과 아주 적은 양의 노란색만을 사용하고 원경의 원전건물과 중경의 밭을 흰색으로 칠해두었다. 앞서 언급했듯이 "붉은 윤곽선은 혈관이고 핏줄"이며, "굵은 선은 동맥과 정맥, 가는 선은 실핏줄"이다. 그는 "멈추고 정지된 풍경에 피돌기를 시도"하여, "꽃과 나무, 사람과 집에 활기가 넘치고 생명력이 되살아"나기를 기원한다.

그러니 이 그림에서 원전 건물의 흰색은 위험과 불안을 내포하는 색이기도 하고 반대로 밭고랑의 흰색은 배꽃의 꽃말처럼 애정과 위로를 내포하는 색이기도 하다. 또한 노란색을 머금은 붉은 하늘은 불안을 증폭시킨다. 여기서 온통 풍경을 뒤덮고 있는 붉은색은 현실감을 없애버리는 장치가 된다. 여기서 정철교는 반 고흐처럼 색채의 화가가 된다. 여기서 색채는 주관적으로 되어, (프로이트의 말을 빌려 표현하면) 압축과 전치의 장치가 된다. 여기서 붉은색은 작가의 말처럼 활기와 생명력을 나타내는요소이기도 하고, 전혀 반대의 의미로 위험과 불안을 가리킨다. 또한 흰색도 마찬가지로 원전이라는 근원적 위험을 가리키기도 하고, 여기서 삶을 일구어가야 하는 주민들에 대한 애정과 위로를 나타내기도 한다. 이렇게 이곳 원전

주변의 마을은 이 땅 주민들의 근본적 삶이 그 근저에서부터 위협을 받는 위험과 불안이 상존하는 공간이다. 그렇지만 이곳을 떠날 수도 그냥 주저앉을 수도 없이 삶을 일구어가야 하는 주민들에게 정철교는 마음속으로 위로와 애정을 보낸다.

작품 〈일광 칠암 전원마을〉은 더욱 충격적인 장면을 연출한다. 온통 붉은색의 화면 속에서 왼쪽 원경에는 흰색으로 칠해진 원전건물들이 보이고 중경에는 '전원마을'이 보인다. 이 전원마을의 평온함은 원전이라는 위험시설을 배경으로 하고 있다. 복잡한 도시를 떠나 한적한 바닷가의 시골 마을에서 여유로운 삶을 누리고 있는 사람들의 욕망은 자본주의적 욕망의 한 화신이 되어버린 듯 한 원전의 돔 지붕을 배경으로 한다. 이 '전원마을'은 다시 한번 시골마을에 들어선 자본주의적 욕망이 이중으로 노출되는 (라캉의 말로) 은유와 환유의 기표가 된다. 은유는 하나의 개념을 다른 개념으로 치환하는 행위이며, 환유는 한 개념으로써 다른 개념을 연상시키게 하는 행위이다. 이 전원마을은 한편에서 안락하고 편안한 삶을 누리고 싶은 지극히 평범한 일상인의 욕망이 치환되는 은유의 기표라면, 다른 한편에서 서생면의 원전이 큰 문제가 아니라는 듯 현존하는 위험과 불안을 은폐하여 안전과 안락함으로 바꾸는 환유의 도구가 되는 것이다. 그러니 이 장면을 나타나는 정철교의 붉은색은 풍경을 아름답게 보이게 바꾸는 장치가 아니라, 그 속에 들어있는

비합리성이 얼마나 비현실적인가 하는 것을 드러내는 장치가 되는 것이다.

이제 다시 정철교의 자화상으로 돌아가자. 여기서 그려진 얼굴은 단순한 정철교의 얼굴이 아니다. 그의 눈은 정철교 개인의 눈이 아니다. 그의 눈은 이제 우리의 눈이 되었다. 그의 얼굴은 붉은 터럭으로 덮여있다. 이 붉은 터럭으로 뒤덮인 이 얼굴은 하나의 세계다. 온통 얼굴을 덮고 있는 한 올 한 올의 붉은 터럭은 이 세계 속의 무수한 개인들이다. 한올 한 올 이 터럭, 이 개인들은 얼굴로 외화된 세계 속에서 각자의 기능을 하면서 전체 속에서 상호 유기적 관계를 맺고 있는 인간들이다. 머리의 터럭과 주름진 이마, 눈썹, 미간, 아래 눈두덩, 콧날 위쪽, 뺨, 인중, 윗입술, 아랫입술, 턱, 목, 가슴, 어깨에 촘촘히 박혀있는 터럭 한 올 한 올이 모여서 하나의 세계를 이루고 있다. 관람자가 자화상의 눈을 쳐다보면, 그 눈은 다시 관람자, 즉 나를 쳐다본다. 그림의 자화상은 처음 볼 때는 정철교라는 인물인 것처럼 보였는데, 계속 보고 있으면 이 그림 속의 인물이 누구인지 가늠하기 어려워진다. 물론 이 인물, 이 이미지는 정철교 스스로가 자신을 타자화시켜 대상화시킨 정철교의 상이다. 그런데 관람자인 내가 이 상을 계속 쳐다보고 있으면, 내가 이 상을 쳐다보고 있는 것이 아니라 이 상이 나를 쳐다보고 있다고 느끼게 된다.

이 상 속의 눈은 나에게 보여지는 눈이 아니

다. 끝 간 데 없는 심연을 쳐다보는 눈으로서 자신을 들여다보는 눈이며, 또 그리하여 자신을 바라보고 있는 관람자인 나를 쳐다보는 눈이다. 그리하여 나에게 말을 건네는 눈이다. 이 자화상은 우리의 동시대를 '응시'하며 우리 자신을 '응시'하는 눈이다. 그리하여 이 얼굴은 시대의 증인으로서의 얼굴이 된다. 2020년 정철교의 자화상은 오랜 기간의 자기 탐색, 자기 성찰 과정을 거쳐 단순한 자아(I, ego)에 갇혀 있는 '나'를 넘어 나를 구성하는 숱한 타자(소타자, 대타자)를 포괄하는 구성된 통합체로서 자기 자신(Self)에 도달했다. 그리하여 그 자신이 정철교 자신만이 아니라, 우리 모두로 바뀔 수 있음을 보여주고 있다.

라캉의 말처럼 욕망(Desire)은 인간을 다른 동물과 달리 끊임없이 자기를 추동하여 더 높은 곳으로 이끌어 가는 에너지이자 열망이다. 그러나 또한 그 욕망은 자기를 파멸시키는 위험이기도 하다. 여기서 우리는 선한 욕망, 긍정적인 욕망을 꿈꿀 수 있어야 한다. 영국의 저명한 문학이론가이자 평론가인 테리 이글턴(Terry Eagleton, 1943-)은 근래 '낙관하지 않는 희망'이라는 개념을 제시한 바 있다. 낙관하지 않는 희망은 우리의 현 상황을 우리의 미래가 그저 아무런 실천 없이 놔둔다고 해서 나아지리라는 수동적 희망과 실천적 태도가 아니라 우리의 적극적인 실천이 결과적으로 더 나은 미래를 가져오지 못한다고 해서 그것이 실패라

고 받아들이지 않는 태도, 우리의 현재 삶과 실천에 가치와 의미를 부여하는 데에서 나오는 희망이다. 정철교의 최신작 〈기쁨, 그의 웃음〉은 우리에게 우리의 상황을 긍정적인 웃음으로 볼 수 있도록 권유한다. 이 웃음은 니체의 차라투스트라가 우리에게 권하는 웃음이다. "웃어라. 춤을 추어라". 이 웃음은 우리를 중력이라는 귀신이 우리를 아래로 끌어당기는 힘으로부터 현실을 극복할 수 있는 힘이다. 정철교의 자화상이 자기 자신의 모습을 성찰하는 데에서 더 나아가 우리 주변의 삶, 우리 이웃을 아우르는 자화상으로 발전하면서 이 웃음은 사랑과 연대의 웃음이 된다. 이 사랑과 연대의 웃음은 절망을 이기는 웃음이 된다.

집 남쪽창에서 보이는 소나무 112.1×145.5cm oil on canvas 2023

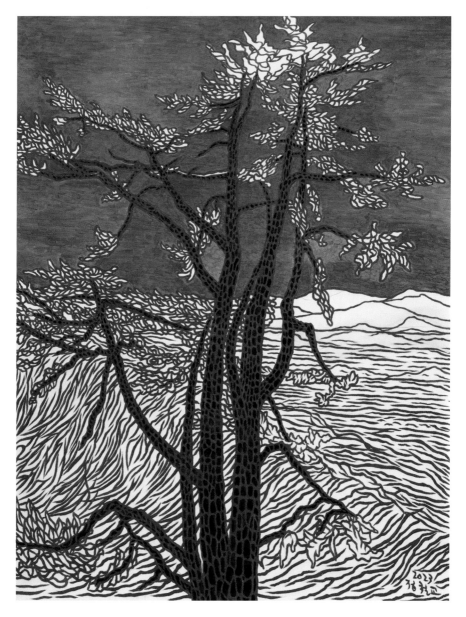

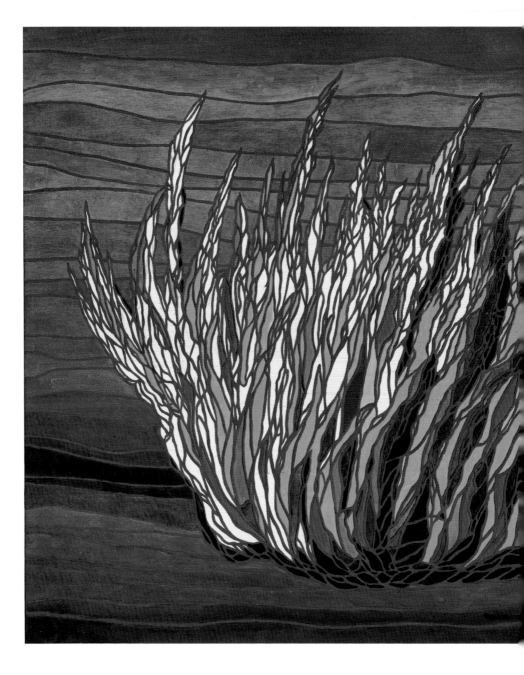

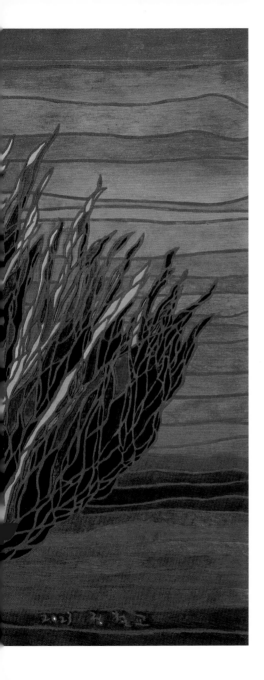

녹색의 불씨 145.5×112.1cm oil on canvas 2023

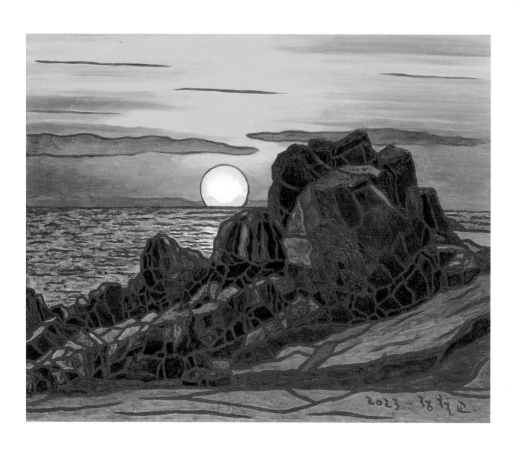

간절곶의 일출 60.6×50cm oil on canvas 2023

용송 53×45.5cm oil on canvas 2022

슬픔 : 그녀의 울음 65.1×53cm oil on canvas 2022

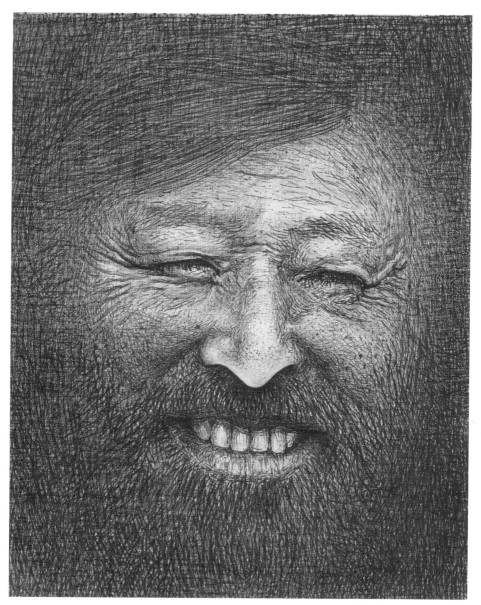

기쁨 : 그의 웃음 53×65.1cm mixed media on canvas 2022

남쪽창으로 보이는 풍경 45.5×37.9cm oil on canvas 2021

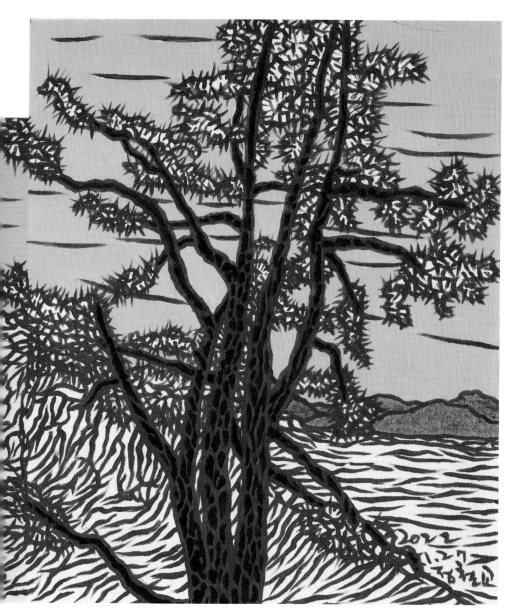

약한 소나무 45.5×37.9cm oil on canvas 2021

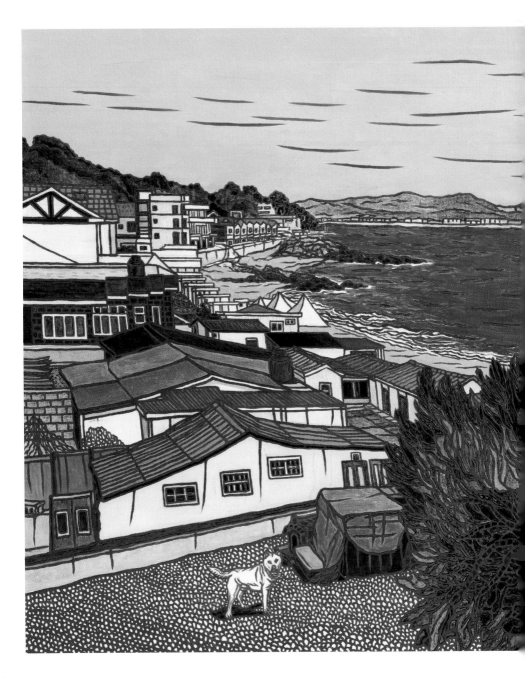

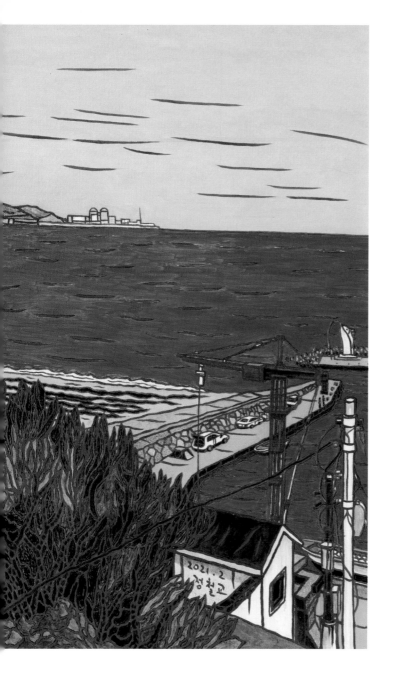

임랑 해변 마을
193.9×130.3cm
oil on canvas
2021

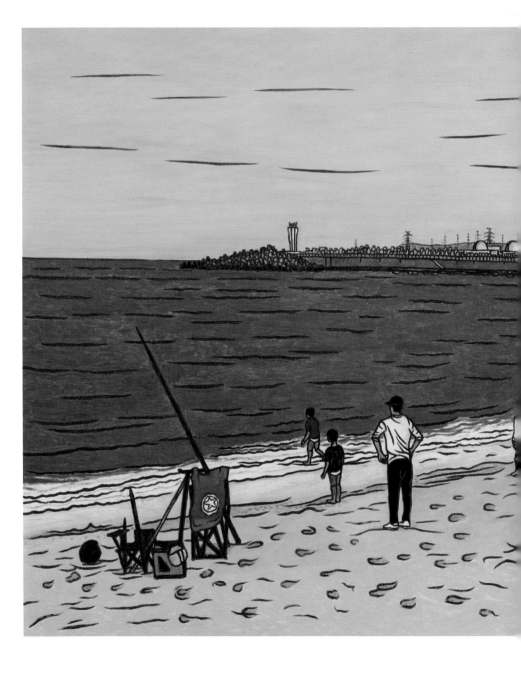

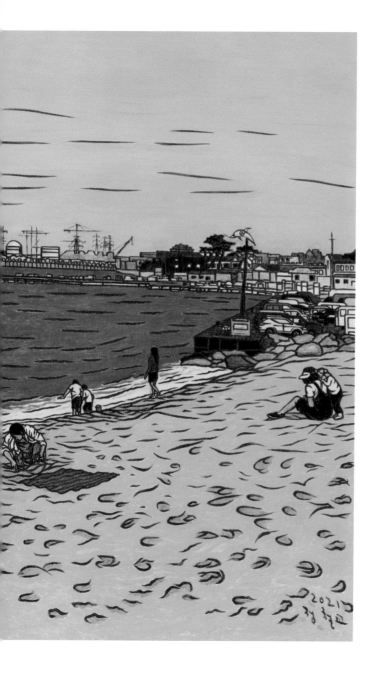

서생신암 바닷가 물놀이
193.9×130.3cm
oil on canvas
2021

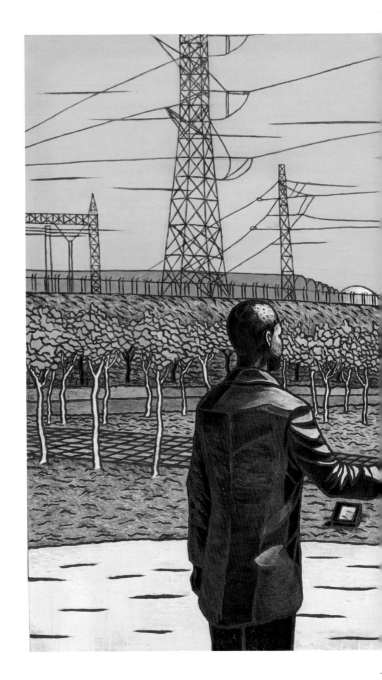

새울원전 기념공원에서
193.9×130.3cm
oil on canvas
2021

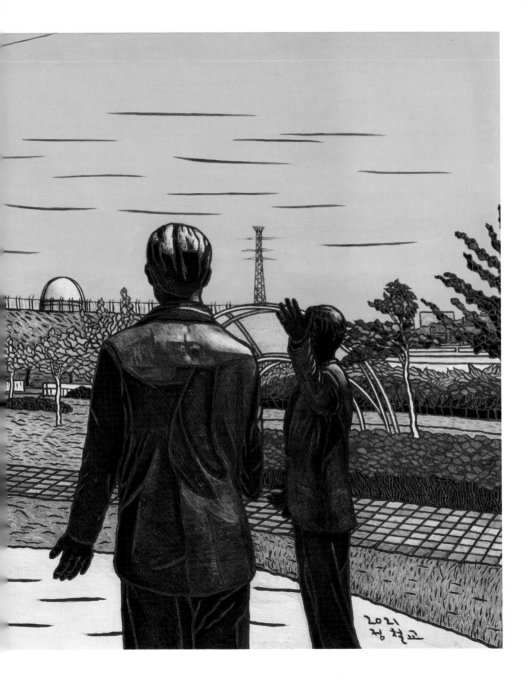

똥 싸는 개를 바라보는 일상
- 덧없음 앞에 깨어 있기

강선학 (미술평론가)

엉거주춤 엉덩이를 내리고 똥을 싸는 개를 그렸다. 키우는 개가 똥을 싸는 장면이다. 그릴 만한 것이 아니다. 그릴 만한 것이 아니라 쳐도 그리면 그린 이유가 생기고 그릴 수밖에 없는 정당성이 생긴다. 그렇다고 그릴 만한 어떤 것이라 하기에는 지나쳐버리기 쉬운 일상의 장면이다. 의미 없이 보내기 혹은 보기의 순간이다. 이 비근한 소재들에 대한 시선이 이들 작품에서 백미다. 그저 스쳐가듯 지나고 마는 것이라고밖에 말할 수 없는 것들이.

치우기 전의 식탁 위의 커피잔과 그릇들이 덜렁 내놓여 있다. 때로 글자로 가득한 화면도 보인다. 그냥 바라보는 바닷가 소나무 한 그루, 집 모퉁이의 벽과 지붕, 먹다 바라보는 멸치 다섯 마리, 녹내장 약 포장지, 국화꽃 위에 앉은 나비 한 마리, 창가에 놓인 화분, 교통표지판이 있는 정류장, 마을 이용원, 여행지에서 본 석불상, 무료한 가을 골목길, 차 한잔의 단촐한 다구(茶具), 먹다 남은 빵, 라면 먹는 이웃 남자, 택배 상자, 목리가 드러난 나무 의자, 휴지 뭉치, 눈만 돌리면, 아니 돌리지 않아도 언제나 나타났다 사라지는, 결코 없지 않으면서, 있지도 않은 우리를 싸고 있는 것들이 그곳에 펼쳐진다.

임의로 들쳐 본 그림들이다. 순서 없이, 맥락 없이 보이는대로 그가 그리는 투로 캔버스를 들쳐 봤다. 집안 여기저기 흩어져 있는 것들, 집 안팎의 나무와 기물과 건물의 귀퉁이, 이런 따위가 이번 전시[1]의 주종을 이룬다. 비천하고 보잘것없다. 그게 전부다.

코로나 백신을 맞은 날의 표정, 언론에 관심을 모았던 벨라루사의 한 여자육상 선수가 짊어진 백팩의 무게감, 마을 풍경과 바닷가의 낚시 장면들, 티브이나 신문 방송에 잠시 나왔다 더 이상 관심을 보이지 않는 뉴스들, 이런 정도가 눈앞의 광경에서 벗어난 관심이다. 어느 것 하나 특별한 것이 없다. 지루하고 막무가내 한 일상이다. 덧붙이자면 매일, 일기를 쓰듯 그려나가고 있다는 점이다. 일기는 현재의 일이다. "현재는 자기하고만 관계하고 자기로부터 출발하기 때문에, 현재는 미래에 복종하지 않는다."[2] 일기는 자신의 신체이고 "신체는 사건을 표현하는 것이 아니라, 그 자체가 사건"[3]이지

1 정철교 작품전, 2021.12.01-20, 작업장 및 거주지 인근 전시 가능 장소

2 에마뉘엘 레비나스, 서동욱 옮김, 『존재에서 존재자로』 민음사, 2003, p.122

3 에마뉘엘 레비나스, 서동욱 옮김, 『존재에서 존재자로』 민음사, 2003, p.120

않은가. 그의 그림은 대상의 기록이 아니라 사건 자체이다.

이런 소재들이 모두 급하게 그은, 단순하게 그려낸 듯한 선조를 기반으로 잡혀있다. 붉은 선이 감싸고 있는 내부는 아무런 색도 음영도 없다. 어떤 입체감, 구체로서 사물을 배려하지 않은 선으로 이루어져 있다. 평면이라 구체성이 없다. 현실감이 없고 사물로서 구체적 양괴를 갖지 않는다. 그저 선으로 형태의 외양을 그려 놓은 셈이다. 현실적 견고함이 들어설 자리가 애초에 없는 것이다. 구체가 아니다 보니 색이 없고 색이 없어 물질감이 없고, 사물을 그린, 대상의 사물성이 드러나지도 않는다. 아니 드러내려 한 것이 아닌 것 같다. 사물의 이름만 확인될 뿐 어떤 실재감도 갖지 않는다. 존재하지만 아직 있지 않은, 있지만 순식간에 사라지는 것들, 순식간에 있다 부재해버리는 부재하다 드러나서 세상을 이루는 것들을 만난다.

일상의 느슨함이 주는 매일매일, 자신을 바라보고 그리는 일은 신나는 일일까. 도리어 피로와 무기력, 덧없음에 대한 저항과 수용이라는 이중적 갈등은 아닐까. 그래서 그리는 것이 아닐까. 대상을 그리는 것이 아니라 피할 수 없는 대상에 내가 부딪치는 행위로 주체를 바라보는, 주체를 견디게 하는 것이다. "무기력은 짐(부담)으로서의 존재 자체에 대한 기쁨 없는 무력한 반발이다. 그것은 산다는 것에 대한 두려움인데, 그 두려움을 느끼는 일이 역시 삶"[4] 이라는 말로 자신을 보아내는 것은 아닐까. 그리기의 순간이란 일상의 느슨함, 권태에서의 일종의 도약이다. "도약이란 격정과 같다. 격정 안에서는 그 자신을 성취하면서 동시에 소모하는 불이 타오른다."[5] 그러나 일상의 표징들을 잡아내는 그 움직임의 시작, "시작의 순간에는 이미 잃어버리는 무언가가 있다. 왜냐하면 이미 소유된 어떤 것이 있기 때문이다. 그 소유된 것이란 오로지 이(시작의) 순간 자체"[6]와 다르지 않다.

그것은 명백히 덜 그리기라는 행위다. 그러나 덜 그린 것이거나 미완의 것이 아니다. 그려서 사물을 확인하고 정황을 이해하는 것이 아니라, 결코 잡을 수 없는 것들의 그리기다. 덧없는

4 에마뉘엘 레비나스, 서동욱 옮김, 『존재에서 존재자로』 민음사, 2003, p.42

5 에마뉘엘 레비나스, 서동욱 옮김, 『존재에서 존재자로』 민음사, 2003, p.38

6 에마뉘엘 레비나스, 서동욱 옮김, 『존재에서 존재자로』 민음사, 2003, p.39

일상의 모습이라면 어떨까. 그렇게 지나고 마는 것들, 그러나 그것들이야말로 일상을 이루고 삶을 느끼게 하는 것들이 아닌가. 어떤 미술 용어로 말할 수 없는 그리기로서 "행위함, 그것은 하나의 현재를 떠맡는 일이다. 이 말은 현재는 현실적인 것이라고 되풀이하는 것이 아니다. 이 말이 뜻하는 바는 현재는 존재의 익명적 잡음 속에서의 주체의 출현이라는 것이다."[7] 덧없음, "부재 하는 의의 앞에서 깨어 있기"[8]이다.

스케치 혹은 드로잉이라 이해될 만한 그리기지만 덜-그리기라 잡을 수 없는, 과거·현재·미래로 끊임없이 스쳐 가는 지각과 결별하는 지점에 다르지 않다. 그 만남은 너무나 순식간에 지나 탄지(彈指)라 해야 할까. 일상의 덧없는 순간, 분명 있었지만, 있지만, 있을 것이지만 금방 사라지고 마는, 부재 하는 것들이 드러나는 순간이다. 너무나 비근한 순간으로 일상이 가진 속성이다. 덧없는 시간과 사건, 주체(自性) 없는 실제의 시간이다. 그가 그리는 행위는 시간이 어떠하다고 정의하는 순간 시간이 존재하는 어떤 것으로 바뀌는 것을 부정하는 시간의 드러냄이다.

허구가 아닌 데도 없는, 실재했지만 잡을 수 없는, 어디에도 매이지 않는 덧없음의 실제를 보아내는 작업이다. 어떤 관계도 거부하는 찰나의 만남. 허구이지 않지만, 형상화될 수 없는, 말의 공허 속에서 잠시 멈추게 하는 형상들이다. 폭로가 아니라 잠시 지나가는, 그렇게밖에 표현할 수 없는 그리기다. "즉 완성되지 않은 어떤 것이 존재와 비존재 사이에서 언제나 이미 돌발적으로 발생해 있는 것처럼 도래한다는 사실을 전제하기 때문이다."[9]

일상의 전언, 수행의 일상, 덧없는 것의 통찰 그러나 덧없음은 불행이나 재난이 아니고 허무도 아니다. 삶의 실재에 대한 통찰이다. 형상에 막혀 있는 실재를 엿보기, 사유하지 않는 것으로 감각 하는 주체를 만나는 모습이다. 지속되지만 한 번도 같을 수 없는 시간으로서 존재의 본질, 덧없음, 환상, 꿈, 번개나 이슬, 노을이나 구름 같은 것으로 잠시 동사로 체험되는 실재에 대한 지점을 보여준다.

일상이란 무엇일까. 우리의 삶은 무엇일까. 인식 가능한 질문일까. 그것이 인식할 수 없는 것이라면 우리는 어떻게 사는가. 이렇게 물어야 한다. 삶이란 어떻게 오고 가는 것이며, 그것들은 의미 있는 무엇이거나 한 것일까 하고. 지금, 방금, 스쳐 가는 것이 일상에서 만나는 것들의 속성이라면, 그 일상이 모여 의미를 만들고 집적하여 무언가를 만든다는 것과는 어떤 관계를 갖는 것일까. 그러나 이들 그림에 드러나는 일상성은 현대사회를 말하는 상업화와 광

7 에마뉘엘 레비나스, 서동욱 옮김, 『존재에서 존재자로』민음사, 2003, p.51

8 모리스 블랑쇼, 박준성 옮김, 『카오스의 글쓰기』그린비, 2012. p.87

9 모리스 블랑쇼, 박준성 옮김, 『카오스의 글쓰기』그린비, 2012. p.46

고로 뒤얽혀 우리를 강제하는 "소비 조작의 관료사회로 명명"[10] 된 앙리 르페브르식 일상성을 말하는 것이 아니다. 말 그대로 흔하게 쓰는 하루하루를 사는 것, 사는 행위로 만나는 것들로서 일상이다.

삶이란, 선재 된 어떤 의미를 따라가는 것이 아니라 그저 스쳐 지나는, 결코 의미심장한 어떤 것으로 다가오지 않는다. 지나고 난 다음, 그것을 되돌아볼 때 하나의 의미가 되고 실재했다는 실존적 만남을 뒤늦게 조우하게 된다. 그러면 지금, 스쳐 지나는 이것은 무엇인가. 그것이 일상이라면 일상은 그저 잡을 수 없이 스쳐 지나는 것인가. 스쳐 지나고 마는가. 스쳐 지나는 그것이야말로 그리고자 한 것, 자기 존재의 물음에 답하는 응답인가. 마구 그리는 스케치풍, 드로잉으로 말하는 사물, 사건으로서 일상을 드러내는 것, 색을 칠하고 사물성을 드러내고, 정착된 형태를 부여하는 것이 아니라 그저 지나가게 두는 그리기, 그가 그리는 것은 그런 것이 아닐까.

400개의 초상과 마찬가지로 이번 작품들도 하루하루의 모습이라는 면에서 진정한 모습이지만, 제대로 그려지지 않아 실재감을 잃고 있는, 미완으로 그려진 듯하지만, 결코 서툰 그리기가 아니라 결코 잡을 수 없는 것들로서 자신을 보아내려는 의지다. 자신에게로, 자신을 둘러싸고 있는 것들로 눈을 돌렸을 때, 그곳에는 예의 지나쳐버리고 마는, 덧없는 것들로 자신을 감싸고 있는 것을 보게 된다. 자기충족적인 자기가 아니라 관계로서 자신을 보아내려는 자신의 존재 이유, 존재의 진상을 보아내려는 것으로 관계를 의식하고 그 관계 속에서 자신을 보아내려 할 때 어떤 것도 가만히 있지 않는다는 것이다. 그곳에 있지만 언제나 그곳에 부재하는 것들의 만남, 그것을 그리려는 것이다. 그것은 양식(style)이 아니다. 드로잉도 스케치도 밑그림도 아니다. 그저 스쳐 지나기이다. 대상 자체의 자리를 이미지로 채우려 하지 않을 때라야 실재와의 만남이 가능하지 않을까.

일상의 순간순간이 살아 있는 것으로 나타나게 하는 이런 덜-그리기(표현적 운동들)는 일상 속에서 사라지는 것을 바라보기이다. 사라지면서 남아 있는 것은 무엇보다 운동의 이러한 자율성 또는 표현성이다. 그것은 동사로서 세계이다. 사라지는 것들에게서 깨어 있으려는, 삶의 덧없음에 깨어 있으려는 가혹함이 그의 그리기다. (2021.11)

10 앙리 르페브르, 박정자 옮김, 『현대세계의 일상성』 기파랑, 2018, p.12

홍이 똥싸다 40.9×31.8cm oil on canvas 2021

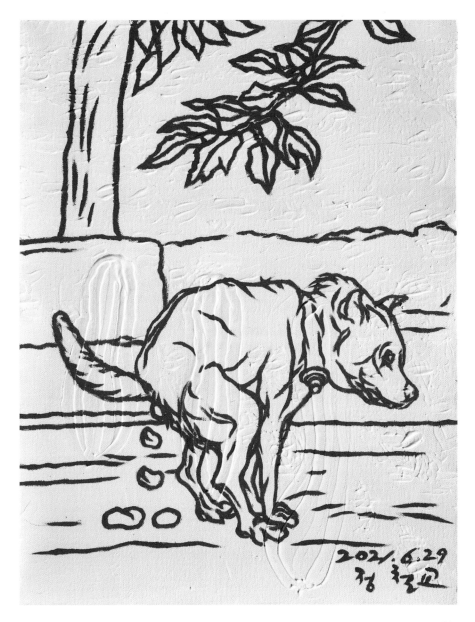

2021. 6. 29
정 청원

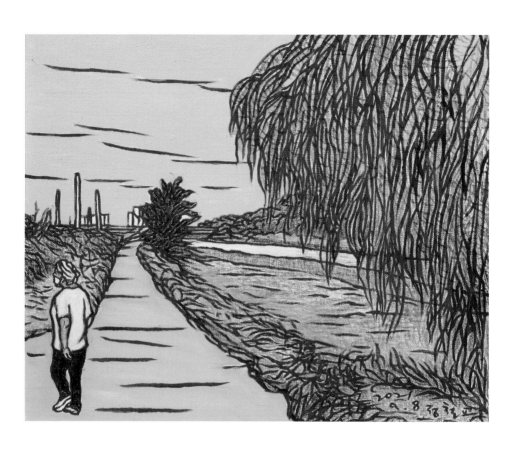

회화 강변길 산책 45.5×37.9cm oil on canvas 2021

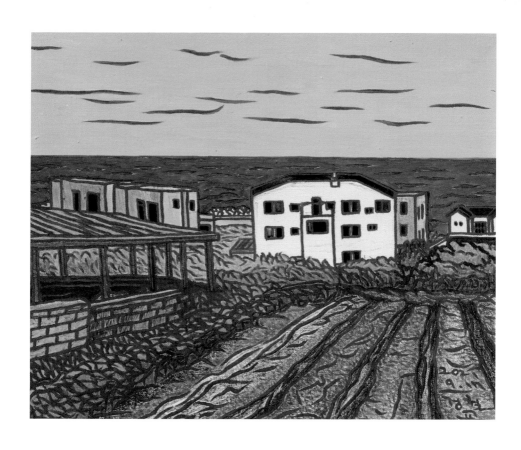

평동 해변 마을 풍경 45.5×37.9cm oil on canvas 2021

추석 전날밤의 달 45.5×37.9cm oil on canvas 2021

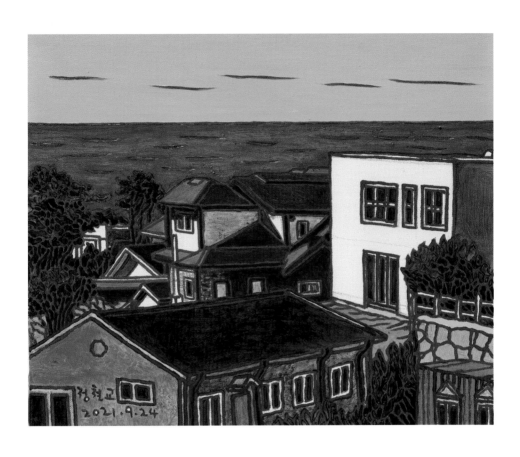

집옆 펜션이 보이는풍경 45.5×37.9cm oil on canvas 2021

우리집 돌판계단 45.5×37.9cm oil on canvas 2021

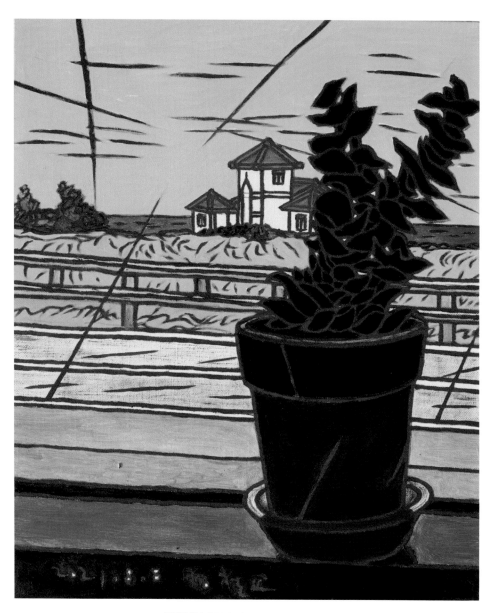

창가의 화분 45.5×37.9cm oil on canvas 2021

집다한 것들 45.5×37.9cm oil on canvas 2021

용리 산수 농원 입구 45.5×37.9cm oil on canvas 2021

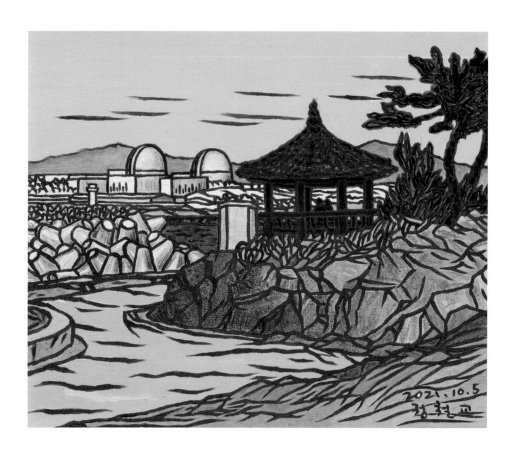

신암리 소망길 정자 45.5×37.9cm oil on canvas 2021

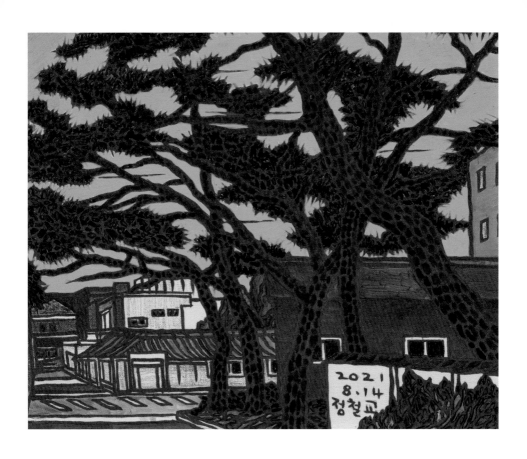

신암문구점 골목 45.5×37.9cm oil on canvas 2021

배내골 테마길 걷기 45.5×37.9cm oil on canvas 2021

산청 남사리 고택 방문 45.5×37.9cm oil on canvas 2021

달개비와 마스크 45.5×37.9cm oil on canvas 2021

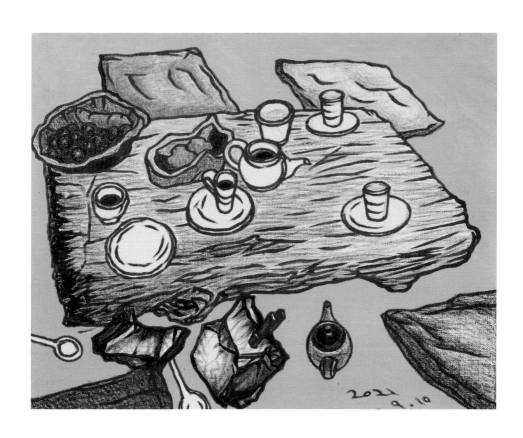

명선정에서의 찻자리 45.5×37.9cm oil on canvas 2021

돌고래를 괴롭히는 선박관광 중단하라 45.5×37.9cm oil on canvas 2021

나사리 흰등대 언덕 45.5×37.9cm oil on canvas 2021

어떤 외출 45.5×37.9cm oil on canvas 2021

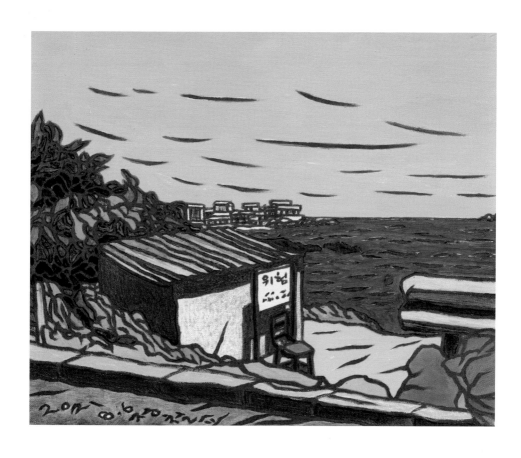

나사리 민박촌 해변 45.5×37.9cm oil on canvas 2021

나는 자화상을 통해 서생을 담는다

김상기 (전북도민일보 기자)

대학에서 조각을 전공했다. 당시 작품은 인체 표현을 할 때 얼굴이 거의 등장하지 않는다. 그때의 심정이 그랬다. 나를 부정하고 없애려 했다. 지금의 자화상 작업은 여기에 뿌리를 두고 있다. 부정하고 없애려던 나를 알고 싶었다. 자화상은 끊임없이 나에게 질문하고 답하는 통로였다.

다 떠나서 나부터 그려보자. 그런 마음으로 2006년부터 5년 넘게 자화상만 그렸다. 내 얼굴만 그렸다. 세상과는 소통하지 않았다. 나를 찾고 의문해보고 거기서 해답을 찾으려는 생각이었다. 내안에 뭐가 있는지 알고 싶었다.

처음에는 사실적으로 표현하다 조금씩 회화적 느낌을 가미해갔다. 자화상은 철저히 자신과 마주하는 일이다. 스스로에 대한 성찰이 깊어지고 내면이 정리될수록 복잡하던 기법도 간결해졌다. 그때 그린 자화상이 300여점에 이른다.

그러다 2010년 고리원자력 인근 서생면으로 이사 왔다. 당시만 해도 원자력에 대한 관심은 없었다. 바다가 보이는 조용한 마을에서 그림만 그리고 싶었다.

내가 자화상의 세계에서 나온 건 2011년 3월 11일 후쿠시마 원전사고가 터지면서다. 그 사건을 지켜보며 정말 그려야 할 것은 내가 살고 있는 곳이라는 자각이 일었다. 이곳을 그리는 것이 내가 해야 할 일이라고 느꼈다. 그때부터 내 그림에 서생면 풍경이 들어왔다. 내부로만 향하던 시각이 사회로 확대된 시점이다.

처음 원전을 그릴 때는 마을 사람들을 대변하는 마음이었다. 1인 시위처럼, 작가로서 표현할 수 있는 방법은 그림밖에 없으니까. 내 그림의 근간이 되는 붉은 선과 색은 바닷가 우리 마을의 강렬한 태양빛과 사람의 생명을 있게 하는 피에서 유래했다. 원전으로 사라지는 마을에 생명의 기운이 돌게 하고 싶었다.

2017년부터는 자화상과 풍경이 병행됐다. 풍경에서 오는 공허함, 그 한계를 자화상을 통해 극복하고 싶었다. 그해 7월 11일부터 2018년 7월 31일까지 매일 한 장씩 자화상을 그리고 뒷면에 그날의 소회를 적었다. 꼭 거울에 비친 모습이어야 했고, 시간대도 비슷해야 했다. 그런 제약하에서 다시 403점의 자화상을 그렸다. 하루도 빠지지 않기 위해 외국갈 때도 캔버스를 가져가서 그렸고, 바쁠 때는 아내가 운전하

는 조수석에 앉아 거울을 보며 그리기도 했다.

2020년은 연초부터 코로나로 온 세계가 힘든 시기를 맞았다. 나 자신도 슬프고 우울하고 힘들었다. 2021년 들어서도 상황은 나아지지 않았고 계속 나빠져 갔다. 나는 내 삶을 기록해 보기로 했다. 자화상이란 생각은 하지 않았다. 이 시대를 사는 한 사람으로서의 삶을 그려보자는 것이었다. 개인적 삶이지만 나를 둘러싼 상황들이 고스란히 담겨질 것이고, 그 또한 의미가 있겠다 싶었다. 그렇게 매일 매일 한 장씩 그림을 그렸다.

일상 중 눈에 꼽히고 마음에 와닿고 머릿속에 맴도는 생각들을 그렸다. 풍경, 정물, 인물, 사건, 뉴스 등 그게 뭐든, 그것들에서 전해지는 상념을 내 방식으로 붙잡아 두고 싶었다. 그렇게 12월 31일까지 365점이 모여 '나의 2021년'이라는 대작 1점이 그려졌다. 이 1점에는 내 1년의 삶과 생각과 표정이 다 담겼다. 지나고 보니 이 또한 자화상이었다.

모든 것은 나의 내부로부터 시작해야 한다는 생각에서 자화상은 시작됐다. 그 작업이 쌓이면서 자화상은 풍경이 되어갔다. 처음엔 나만

그렸는데 점차로 내가 속한, 나와 관련 있는, 내가 바라보는 풍경들이 자화상 안으로 들어왔다. 그건 자연스런 과정이었다. '나의 2021년'이라는 대작처럼 그런 풍경까지가 내 자화상이었던 것이다.

그렇게 보니 서생면 풍경 역시 자화상이고 내 삶의 이야기였다. 그림 안에 내가 없을 뿐이지 나는 늘 그 풍경들 안에 머물렀으니 말이다.

가끔씩 내 그림에서 비판적이거나 부정적 이미지를 떠올리는 사람들이 있다. 원자력을 너무 나쁘게만 생각하는 것 아니냐는 거다. 나는 늘 고리원자력을 보고 산다. 내가 사는 곳에서는 그게 자연스런 일이다. 그건 내 삶의 풍경이다. 후쿠시마 원전사고 이후 경각심이 생겼으나 그게 내 그림 전부를 설명하진 못한다.

나는 나쁜 이야기를 하는 것이 아니다. 내가 이곳에 살고 있다고 말하는 것이다. 자화상을 그리는 것이다. 나는 씨를 뿌리는 사람이다. 악조건에서도 꽃을 피우고 싶어하는 사람이다. 붉은 선과 색이 내 그림의 주를 이루는 것도 생명이 깃들기 바라기 때문이다. 내가 사는 이곳도 생명의 땅이라고 말하고 싶다.

나사리 흰등대가 보이는 풍경 259.1×193.9cm oil on canvas 2020

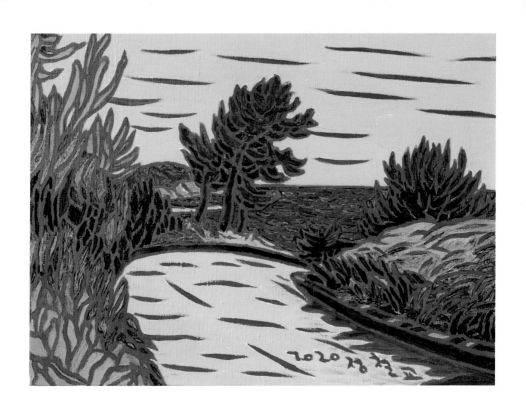

울진 바닷가 45.5×37.9cm oil on canvas 2020

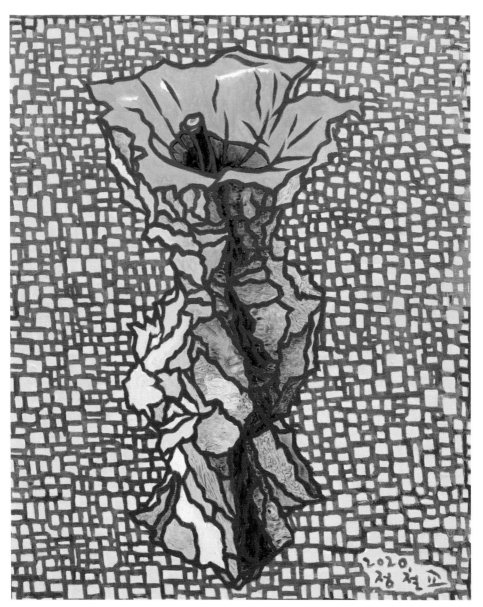

사과 깡테기 50×60.6cm oil on canvas 2020

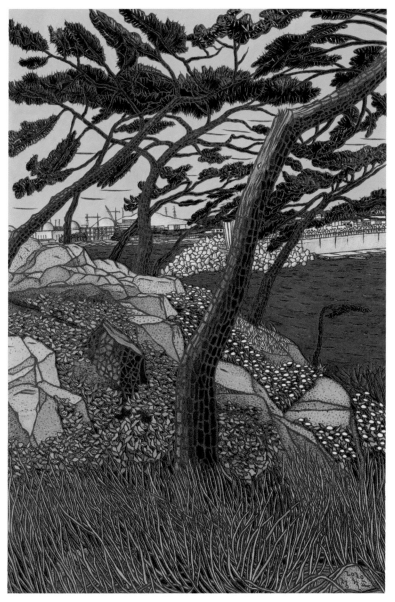

신암리 해송과 해국 2 130.3×193.9cm oil on canvas 2020

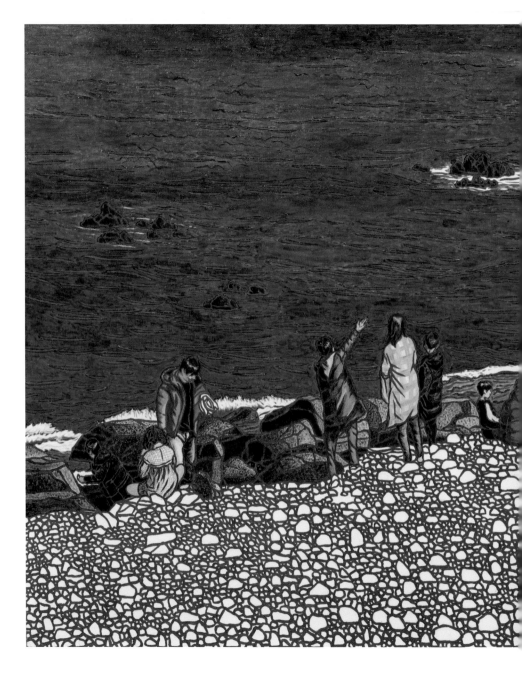

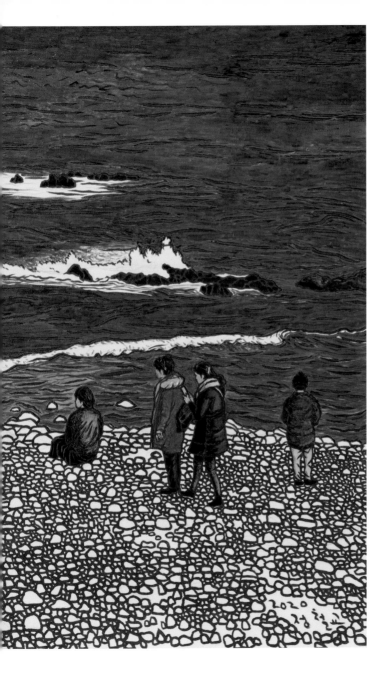

간절곶 나들이
130.3×193.9cm
oil on canvas
2020

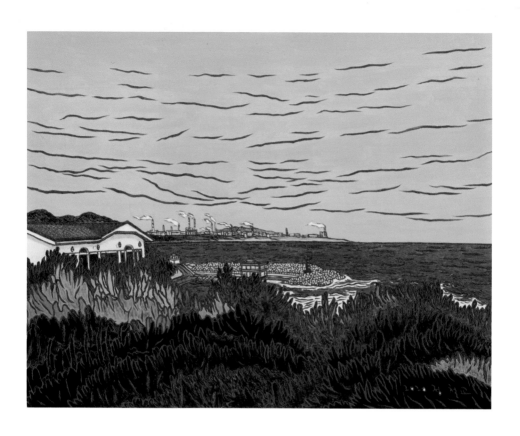

간절곶에서 91×116.8cm oil on canvas 2020

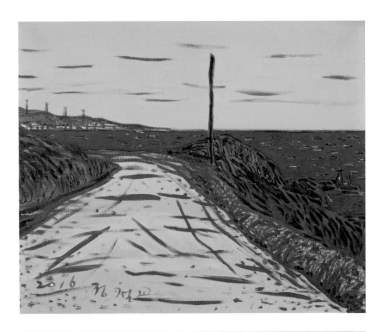

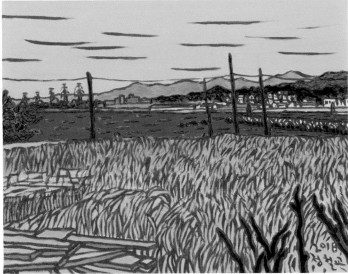

골매마을언덕
45.5×33.4cm
oil on canvas
2016

나사리풍경
53×45.5cm
oil on canvas
2018

2020년 개인전 전경

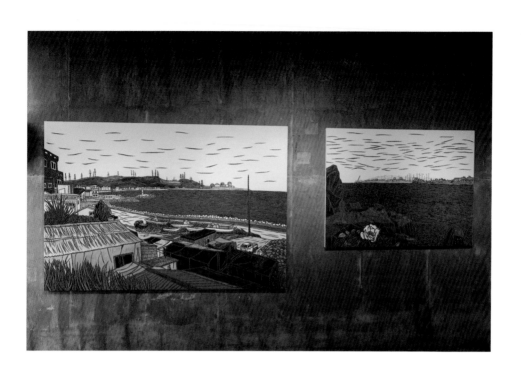

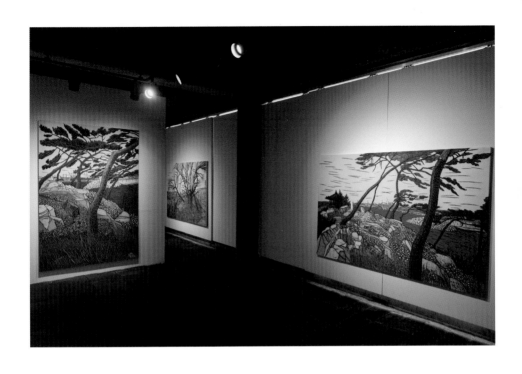

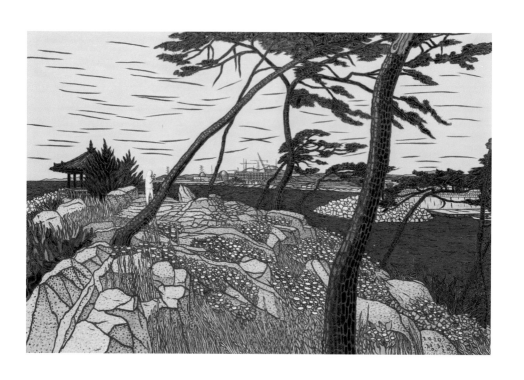

신암리 해송과 해국 130.3×193.9cm oil on canvas 2020

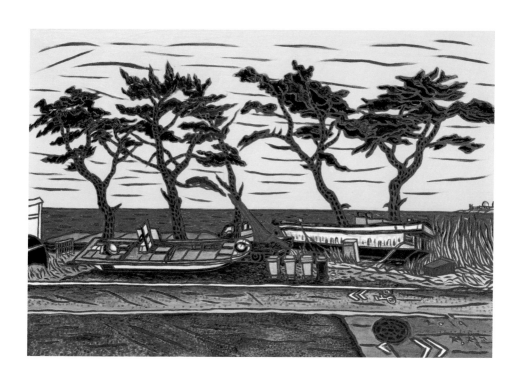

평동해변 116.8×80.3cm oil on canvas 2019

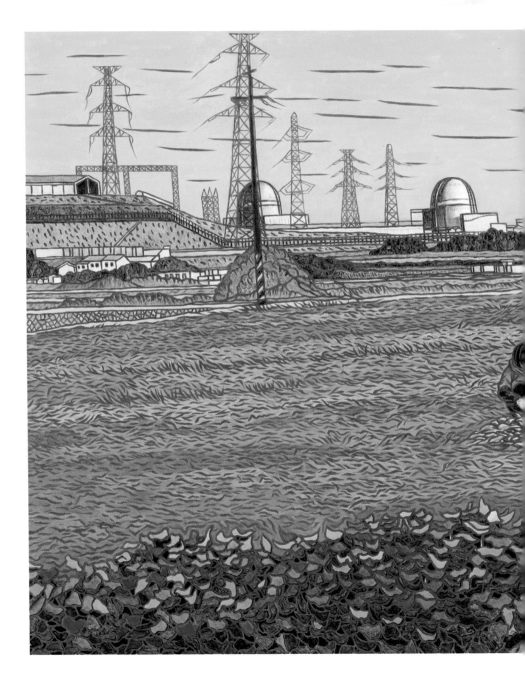

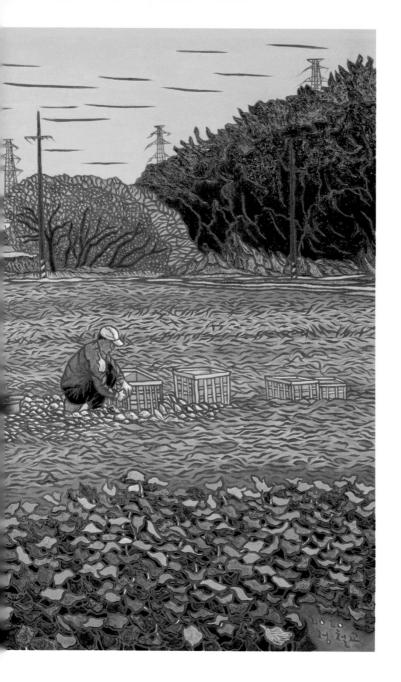

고구마밭
130.3×193.9cm
oil on canvas
2020

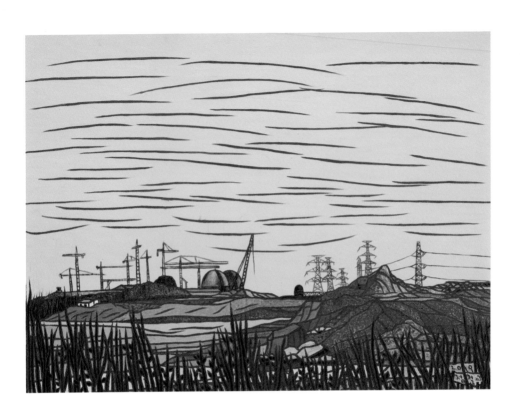

원전이 보이는 언덕 130.3×97cm oil on canvas 2019

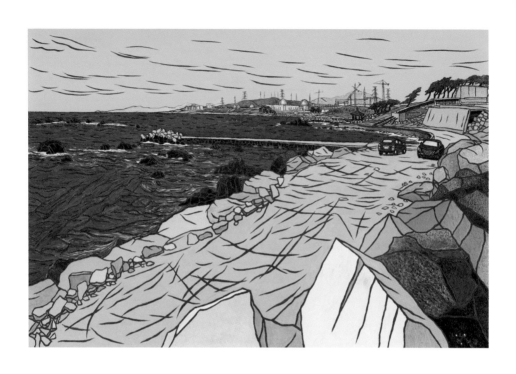

신암 양식장 해변 130.3×193.9cm oil on canvas 2020

야생의 기원 1, 2 259.1×193.9cm (각) oil on canvas 2019

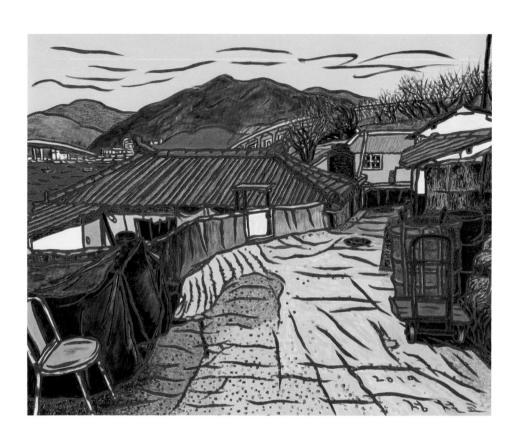

거제대교가 바라보이는 통영의 봄풍경 90.9×72.7cm oil on canvas 2019

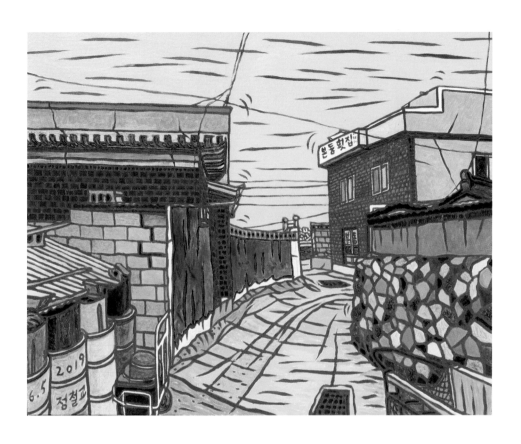

신리본동 횟집 90.9×72.7cm oil on canvas 2019

흰 꽃 해당화 130.3×97cm oil on canvas 2019

아름다운 강산 130.3×162.2cm oil on canvas 2019

간절곶 솔숲과 선착장 130.3×97cm oil on canvas 2019

감포해변 90.9×65.1cm oil on canvas 2019

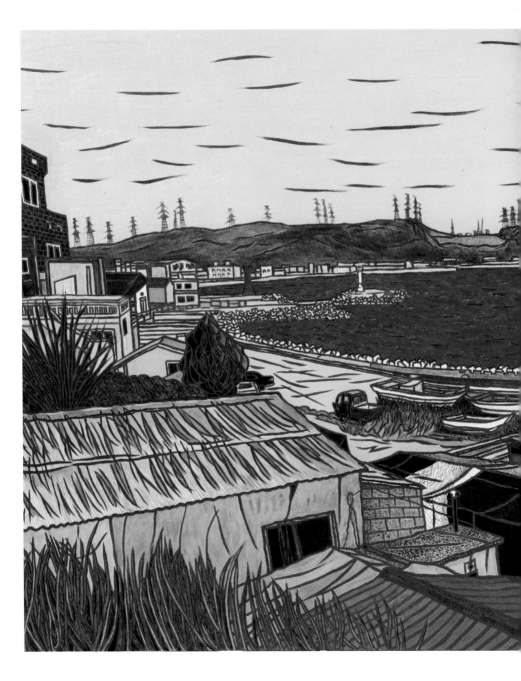

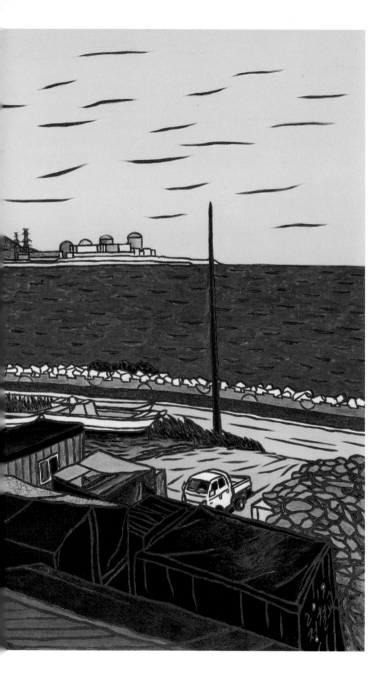

월내 길천해안길
130.3×193.9cm
oil on canvas
2019

불타는 풍경, 피돌기의 초상
- 정철교의 '불의 회화'를 읽는 몇 가지 코드

불은 부동의 것이 아니다.
그것은 잠잘 때도 살아 움직인다.
꿈꾸는 사람에게, 불의 이미지는 강렬함을
전달하는 하나의 학파와도 같은 것이다.
_ 가스통 바슐라르,《불의 시학의 단들》
(문학동네, 2004) 중에서

오직 왜곡된 환상만이
여전히 우리를 구원할 수 있다.
_ 괴테[1]

2009년 3월, 정철교는 부산시 해운대구의 '갤러리 이듬'에서 개인전 〈내가 나를 그리다_I paint me〉를 열었다. 캔버스에 유채로 그린 그의 자화상들은 "사실적 묘사에 치중"(강선학)한 작품들이었다. 극사실주의 화법이라기보다는 '나'라는 대상(혹은 타자)을 면밀하게 관찰해서 그린 초상들이란 이야기다. 대상/타자인 '나'를 실재의 나로부터 거리두기 해야만 사실적 묘사에 더 집중할 수 있었을 것이므로, 또 그 '나'라는 대상/타자가 개인전의 주제였으므로 대부분의 작품에서 배경은 지워지거나 사라

졌다. 화면에는 오롯이 '나'만 존재했다. 미술평론가 강선학은 평론에서 정철교의 초상은 물론이요, 그의 '배경지우기'가 의미하는 바가 무엇인지 세밀하게 따져 묻는다. "얼굴 뒤에 있었을 정경은 단순히 풍경이기보다 시간이나 사건, 정황을 일러주고 기억을 환기시키고 자신을 자신이게 확인시키는 역할을 한다. 장소란 일상에서의 풍부한 추론의 근거지이다. 그리고 생각을 연결하고, 기억의 근원과 기억의 기술이 유래하는 곳이다. 그런데도 불구하고 그런 역할과 기억을 휘발시켜버린 것"이라면서 "자신의 시간, 자신이 있었던 공간을 지워버린 것이다. 배경이 없는, 특정한 공간과 시간이 배제된 자신의 모습을 따낸 것"의 절박함이 무엇인지 의문했던 것이다. 결국 그는 "기록이나 사건이 아닌 자신에 대한 응시"이고, "모든 것을 배제하거나 괄호 속에 묶어버린 얼굴은 자신만을 만나자는 것"에 있다고 결론 내린다. 그런데 이러한 정철교의 작품과 강선학의 비평적 분석은 그 이듬해인 2010년부터 완전히 다른 양상에 직면하게 된다. 울산광역시 울주군 서생면 덕골재길 작업실로 이주하면서부터였다. 그의 삶을 둘러싼 풍경이 그로 하여금 시간이나 사건, 정황을 쉼 없이 일깨우고 기억을 환기시킬 뿐만 아니라 자신을 자신이게 확인시키는 사건

1 로즈메리 잭슨 지음, 서강여성문학연구회 옮김, 『환상성-전복의 문학』, 문학동네, 2001. 5쪽에서 재인용

이 펼쳐졌다. 그가 이주한 곳에 원자력발전소가 있었기 때문이다. 그때부터 그는 괄호 속에 묶어두었던 얼굴[나]를 열고 '나'와 풍경을 하나의 배경으로 인식하는 작품을 그리기 시작한다. 그 풍경의 이름을 그는 '고장난 풍경'이라 불렀다. 발전소가 끼어든 풍경들은 온전한 삶의 풍경이 아니었기에. 그리고 10년이 흘렀다.

"나는 나에게 타자이고 지옥인가?
정철교의 물음이다."
- 강선학, 「정철교, 나는 너다」에서,
2009

스스로 깨닫기 ; '현실'이라는 실존

2009년과 2010년 사이, 그 짧은 순간에 미학적 변신의 이행이 벌어졌다. 실재로서의 나의 실존을 캔버스에 초상 그리기의 '(미학적) 실재성'으로 드러냈던 회화적 구도가 뒤바뀐 것이다. 그러니까 2009년 이전의 작품들은 [나(실존)-'나'(실재성)/배경(현실의 정경)-'배경 없음'(현실 지우기)]라는 구도에서 ['나'(실재성)/'배경 없음'(현실 지우기)]를 극대화함으로써 '나'의 실재성을 재현하는데 목적을 두고 있었

단 이야기다. 그런데 불과 1년 사이, 그가 원자력 발전소 주변으로 작업실을 옮긴 그 짧은 삶의 변화에서 작품은 미학적 재현으로서의 '나'(실재성)가 아닌, 실재로서의 나(실존)를 어떻게든 표현하는 쪽으로 이행한 것이다. 사실 이러한 갑작스런 변화는 그가 스스로 뭔가를 깨닫는 '자각(自覺)'의 과정이 없이는 불가능했을 것이다. 그렇다면 그 자각은 무엇이었을까? 그는 「작가노트」에 "아름다운 마을 풍경과 사람들의 조용한 평화의 삶이 철거되고 망가지고 있어 너무 안타깝다. 한번 건설되면 영원히 없애지 못할 불안한 건축물! 고장 낸 풍경, 고장난 풍경, 고장 나도 고칠 수 없는 풍경들을 그림으로 그리고 있다."면서 "붉은 윤곽선은 혈관이고 핏줄이다. 굵은 선은 동맥과 정맥, 가는 선은 실핏줄이다. 멈추고 정지된 풍경에 피돌기를 시도하려 한다. 꽃과 나무, 사람과 집에 활기가 넘치고 생명력이 되살아나도록."이라 적고 있다.

그가 "불안한 건축물! 고장 낸 풍경, 고장 난 풍경"이라고 한 것은 아마도 2011년 3월 11일, 후쿠시마 원전사고가 한 원인이 아니었을까 한다. 그가 작업실을 옮기고 얼마 뒤, 일본 동북부 지방을 관통하는 대규모 지진과 쓰나미가 있었다. 그로인해 후쿠시마 현의 수많은 주

민들이 죽거나 다치고 이주했다. 그곳의 원자력발전소는 방사능을 누출했다. 이날 이후 그는 단지 풍경의 한 일부였던 원자력발전소가 얼마나 불안한 것인지를 깨닫는다.

불안은 풍경 속에 있었고 그래서 그는 캔버스에서 사라졌던, 아니 지워버렸던 풍경을 다시 불러 들였다. 불안은 풍경을 독립된 하나의 주체로 인식하게 만들었다. 풍경은 인물 뒤에 펼쳐진 배경이 아니라 그 자체로 '산 존재'이며, 생명활동의 거대한 순환계라는 인식이었다. 그의 작품에서 거의 의미조차 없었던 '배경 없음'(현실 지우기)이 '현실의 정경'으로 되살아나 전면적 주제로 부상하는 순간이랄까!

그뿐만 아니라 그는 2009년과 동일한 제목의 〈내가 나를 그리다〉전을 10년이 지난 2018년에 부산광역시 금정구 개좌로의 '예술지구 P'에서 열었는데, 수백 점의 자화성은 '나'(실재성)의 탐색이 아니었다.[2] 그것은 오롯이 나(실존)의 실체를 캐묻는 실존적 화두였다. 배경이 되살아난 뒤의 [나(실존)/배경(현실의 정경)]도

아니고, [나]/[현실]이라는 두 개의 주제가 각각 "예술은 현실의 반영이다"(『현실동인 제1선언』의 첫 주제)라고 말한 현실주의 미학을 서로 궁구하고 있는 것이다.

그렇다면 그의 작품들이 보여주는 상징은 무엇일까? 그가 "붉은 윤곽선은 혈관이고 핏줄"이라고 말하거나, "굵은 선은 동맥과 정맥, 가는 선은 실핏줄"이고, "멈추고 정지된 풍경에 피돌기를 시도"하겠다는 말들의 저의는 "꽃과 나무, 사람과 집에 활기가 넘치고 생명력"을 되살려 내는 데에만 있는 것일까?

> "우리 동네는
> 원자력발전소 동네
> 머리에 이고
> 산다"
>
> - 정철교,
> 자화상을 그린 캔버스 뒷면에 쓴 글 중에서

불의 회화 ; 회화적 상상력과 신화

그의 모든 풍경들은 캔버스라는 사각 프레임 안에서 부분적으로 존재하나 〈서생, 배꽃 필 무렵〉에서 볼 수 있듯이 그 부분은 무언가를 배제하거나 상실하지 않는 전일성으로서의 전체

2 그가 작성한 「작가노트」에 따르면 2017년 7월 11일부터 2018년 7월 31일까지 1년 여 동안 400점 가까이 얼굴을 그렸다. 그는 "매일 하루도 빠지지 않고 그리기 위하여 작업실 한쪽에 작은 거울을 두고 그 앞에 동그런 작은 의자를 두어 그기에 앉아 8호나 6호 캔버스에 붉은 유성 매직펜으로 선으로 그림을 그리고 그 위에 하얀 잿소를 바르고 건조 시킨 후에 유화 물감 붉은 색선으로 덫칠 하였고 때론 유화 물감이나 오일 파스텔로 다른 색들을 넣기도 하였다. 그리고 캔버스 뒷면에 그릴 때의 소회를 간단히 적었다."고 적고 있다.

다. 그가 그린 부분들은 전체로부터 해체되거나 분절된 것이 아니라, 전체의 한 부분들을 이어가면서 보여주는 양상이라는 이야기다. 〈수협가는 길〉과 〈신리마을〉이 다르지 않고 〈신암리 마을 정경〉과 〈화산리 까마귀〉조차 다르지 않다. 그것들은 그가 사는 곳의 다만 한 부분일 뿐이다. 화면에서는 원자력발전소를 원거리에 두고 있으나, 사실 풍경들은 그 발전소를 두고 동심원으로 멀어지거나 가까워진다. 이러한 그의 전일적 회화세계는 동아시아의 설화적 상상력과 신화에서도 찾아볼 수 있다.

태초의 천지만물은 거인 반고(盤古)가 죽어서 그 몸이 분화된 것에서 시작한다. 거인신체화생(巨人身體化生) 신화로서 반고의 이야기는 동아시아의 자연관이 전일적 세계라는 것을 상징적으로 보여준다. 그가 죽자 신체의 기관들이 천지만물로 변하는데 음성은 벼락, 왼쪽 눈은 태양, 오른쪽 눈은 달, 머리털과 수염은 하늘의 별이 되었다. 또 그의 신체는 동서남북의 극지와 웅장한 삼산오악(三山五岳)이 되었고, 피는 강과 하천으로 변하였으며 근육들은 도로가 되고 살은 논밭이 되었다. 이 땅의 초목은 그의 피부다.[3] 반고의 신체와 그것이 변화한 천지만물을 정리하면 다음과 같다.

3 시노다 고이치 지음, 이송은 옮김, 『중국 환상세계』, 들녘, 2000.

호흡:바람과 구름, 목소리:번개와 천둥, 왼쪽 눈:달, 오른쪽 눈:해, 사지오체(四肢五體):대지의 4극(동서남북)과 5개의 산악, 혈액:하천, 근육:지맥(地脈), 살:논과 밭, 머리카락과 수염:하늘의 별들, 피부와 체모:풀과 나무, 치아와 뼈:금속과 암석, 골수:주옥, 땀:비

자, 이제 정철교의 고백과 반고신화를 비교해 보자. 그는 "붉은 윤곽선은 혈관이고 핏줄이다. 굵은 선은 동맥과 정맥, 가는 선은 실핏줄이다. 멈추고 정지된 풍경에 피돌기를 시도하려 한다. 꽃과 나무, 사람과 집에 활기가 넘치고 생명력이 되살아나도록."이라 했다. 서구의 신체화생은 살해와 '희생제의'에 있으나, 동아시아의 신화는 온전히 그 몸의 조화로운 분화에 있다. 정철교가 서생의 풍경에서 주목한 것은 '불안'과 '고장'이라는 자연의 위기, 생명 순환계의 '이상 징후'라는 현상만이 아니라, 그것을 다시 어떻게 '피돌기'를 하여 되살릴 것인가에 있었다. 왜? 그 모든 풍경들이 하나하나의 호흡이고 소리이며, 눈이고 또한 사지오체이자 피였기 때문이다. 자연은, 풍경은 인간이 깃들어 사는 반고의 몸이자 마고(麻姑)이며, 그 자체로서의 지구 어머니이지 않은가!

그는 '고장난 풍경'을 되살리기 위해 화면에 피돌기의 색채를 가져왔다. 붉은 색은 '피' '뜨거움' '활기' '생명력'으로서의 피돌기인 것

이다. 그리고 그것의 상징은 뜨거운 활기로서 '불'이 아닐까 한다. 그는 붉은 선들이 동맥과 정맥이요, 실핏줄이라고 말하지만 화면에서 그 선들은 활활 타오르듯 넘실거린다. 가스통 바슐라르는 『불의 시학의 단편들』에서 "우리 안에서 존재는 결코 어떤 '상태'에 머물러 있는 것이 아니라 긴장의 다양함 속에서 항상 생동하고 있어서 올라가고 내려가며 빛나거나 어두워진다. 불이란 결코 부동의 것이 아니다. 그 것은 잠잘 때도 살아 움직인다. 체험된 불은 늘 긴장된 존재의 표시를 지니고 있다."고 했다. 그런 맥락에서 이해하면 정철교의 회화는 시커멓게 타 버리는 현실적 테제로서의 불이 아니라, 생동하면서 살아 움직이는 상징적 테제로서의 불이다. 그러니 그의 회화를 '불의 회화'라고 불러도 무방하리라.

그의 '불의 회화'는 그런데 2009년 이전까지 보여주었던 사실적 묘사의 태도와는 사뭇 다른, 다소 역설적일지 모르나 현실을 다루면서도 비현실적 '환상성'이랄 수 있는 회화를 선보이고 있다. 마치 피부를 벗겨낸 뒤의 핏줄과 근육 같은 붉은 선들이 난무하는 것이다. 예컨대 〈신암마을 풍경〉은 풍경의 사실성(Reality)을 확보하면서도 풍경의 세목을 이루는 다양한 색채들은 증발된 채 피돌기의 핏줄들, 불의 활기들, 꿈틀거리는 생명력만이 충만할 뿐이다. 다른 몇몇 작품들에서는 붉은 선들로 그린 형상

에 색채를 가미하기도 하지만, 분명한 것은 그가 '사실성'의 인식에 상당한 변화를 가져온 게 아닐까 하는 생각이 드는 것이다.

> *"리얼리티는 친숙한 것, 일상적인 것에 제한되지 않는다. 왜냐하면 그것은 아직 말해지지 않은 미래의 말로서, 잠재적인 것의 거대한 영역 속에 존재하기 때문이다."*
> – 도스토예프스키, 『노트북』에서

환상성 ; 재앙을 불제(祓除)하기 위한

실재를 재현하고자 하는 정철교의 '사실성'은 로즈메리 잭슨이 환상을 표현하는 두 가지 방식에서 이해할 수 있다. 첫째, 환상은 욕망에 관해 말하거나 명시하거나 보여줄 수 있는데 그 표현은 묘사, 재현, 명시, 언어적 발화, 기술하기다. 둘째, 환상은 욕망이 문화적 질서와 연속성을 위하는 하나의 장애 요소일 경우에 그 욕망을 추방할 수 있는데 그 표현은 압박하고, 누르고, 배제하며, 힘으로 어떤 것을 제거하는 것이다.[4] 그의 작품 세계는 2009년까지 첫째 방식을 택했다. 그는 그 자신을 묘사하고 재현했으며 스스로 기술했다. 회화 속 '나'는 욕

4 로즈메리 잭슨 지음, 서강여성문학연구회 옮김, 『환상성–전복의 문학』, 문학동네, 2001. 12쪽 참조.

망의 재현체로서의 환상이었을 것이다. 그러나 그 이후는 '장애 요소'를 발견하고 그것을 제거하기 위한 회화적 방식을 사용한다. 풍경을 발견하고 그것을 회화적 주체로 상승시켰을 때 그 내부에 장애가 있었다. 첫 번째 환상은 '나'를 표현하고자 하는 욕망이었다면, 두 번째 환상은 삶의 환경에 파고든 '원자력발전소'의 욕망이다. 발전소라는 에너지 생산 질서는 오랫동안 '경이'라고 부르는 허구를 생산했다. 그리고 그 질서의 맞은편에 '기괴(uncanny)', 또는 '기이함(strange)'을 산출했다. 그가 본 것이 바로 이 '기괴'와 '기이함'이 아니었을까?

그러니까, 이미 '고장났다'고 판단한 그의 시선은 풍경의 참모습을 그리려는 의지와 충돌하면서 그로테스크한 상태의 선들을 쏟아내고 있지 않은가 하는 것이다. 게다가 그는 오직 붉은 선만으로 피돌기의 능동적 발화를 표출하고 있는데 기괴하고 기이한 선들에 의해 풍경은 어떤 환상성을 노정하며 미끄러지는 양상이다. 나는 여기서 그 불의 피돌기가, 아니 그 불의 피돌기가 화면 전체에 퍼져 있는 회화가 일종의 '벽사(辟邪)'의 상징을 갖는 게 아닐까 하는 엉뚱한 생각에 사로잡혔다. 붉은 색과 그 불의 양상이 바슐라르가 간파했던 '행동주의로의 발화'로 연상되면서 동시에 사귀(邪鬼)를 물리치고, 재앙을 불제(祓除)하는 부적일 수도 있겠다는 생각을 한 것이다. 색의 재료가 경면주사(鏡面朱砂)도 아니고 영사(靈砂)는 더더욱 아니지만 말이다.

한국학중앙연구원이 펴낸 『한국민족문화대백과사전』의 '부적'에 관한 설명에서 "황색은 광명이며 악귀들이 가장 싫어하는 빛을 뜻한다. 부적에 일(日)·월(月)과 광(光)자가 많은 것도 이에 비추어 이해할 만하다. 주색(朱色)은 중앙아시아 샤머니즘에서 특히 귀신을 내쫓는 힘을 지닌 것으로 간주되고 있다."고 했고, "적색은 피·불 등과 대응하며 심리적으로는 생명과 감정의 상징이기도 하다. 불은 정화하는 힘을 지녔기 때문에 주색이 악귀를 내쫓는데 적절한 주력을 지닌 색깔임을 짐작할 수 있다."고 했다. 그렇다면 정철교의 '불의 회화'는 미학적 상징만이 아니라 주술적 상징도 함의하고 있다고 봐야 하지 않을까!

화산리 오리나무 130.3×193.3cm oil on canvas 2019

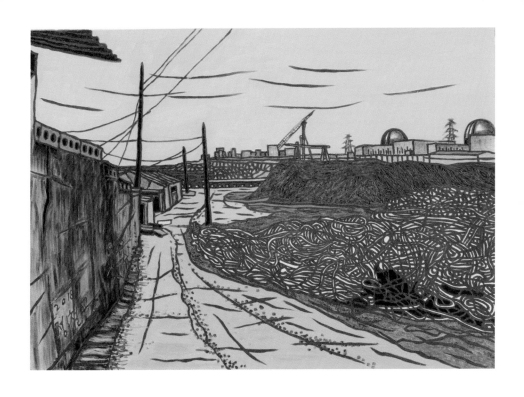

골매마을 공사장 2 90.9×65.1cm oil on canvas 2018

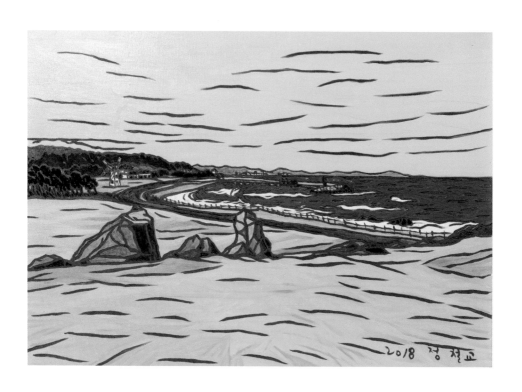

황금해변 90.9×65.1cm oil on canvas 2018

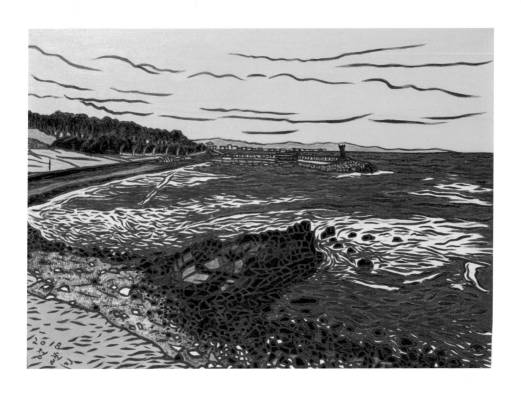

간절곶 황금 해변 90.9×72.7cm oil on canvas 2018

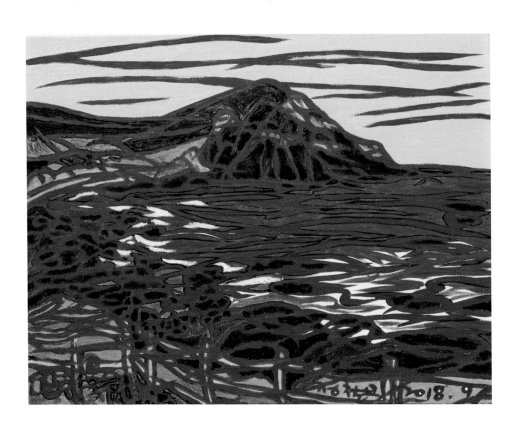

솔개해변 40.9×31.8cm oil on canvas 2018

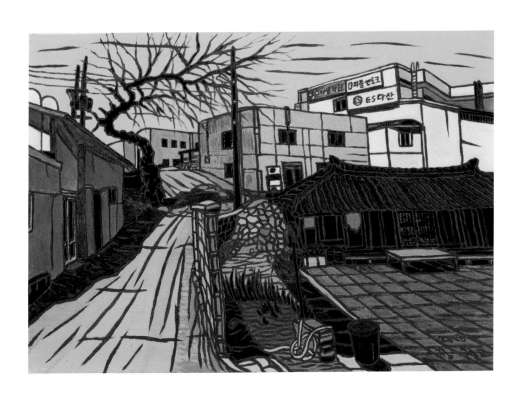

신암리 언덕길 90.9×65.1cm oil on canvas 2018

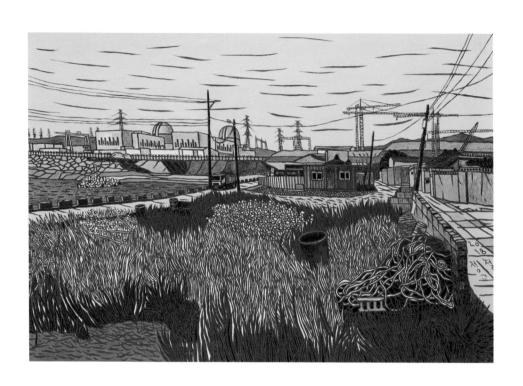

버려진 골매마을 162.2×112.1cm oil on canvas 2018

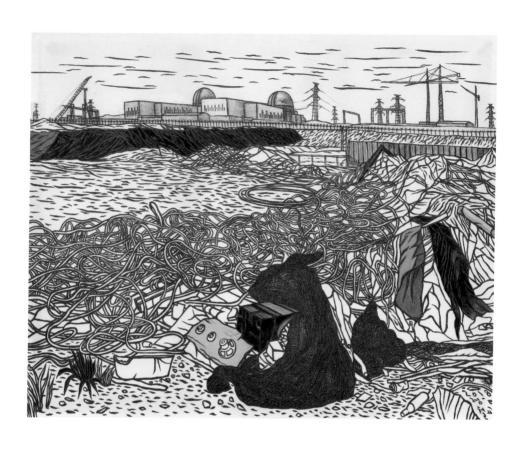

부숴진 골매마을 130.3×162.2cm oil on canvas 2018

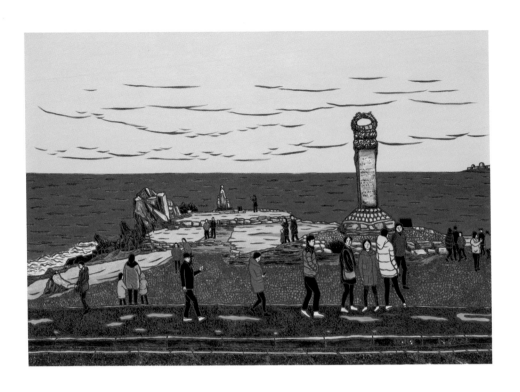

간절곶 여행 162.2×112.1cm oil on canvas 2018

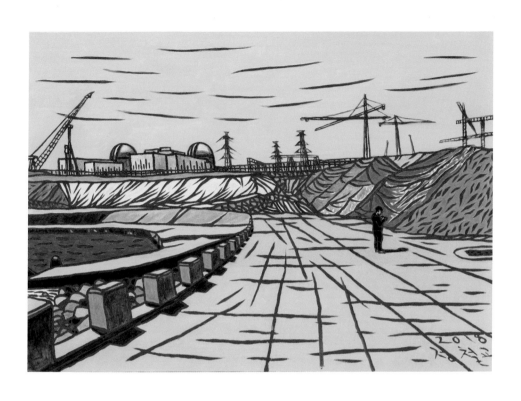

골매마을 공사장 90.9×65.1cm oil on canvas 2018

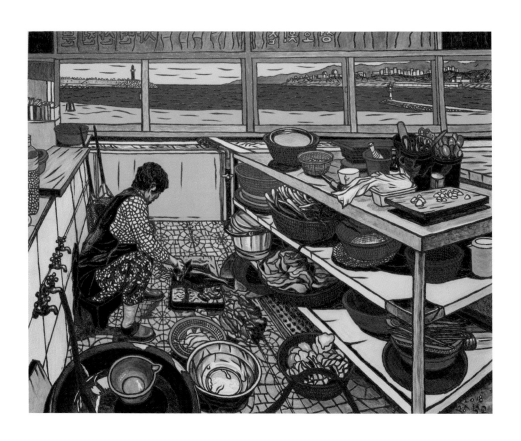

횟집 아주머니 162.2×130.3cm oil on canvas 2018

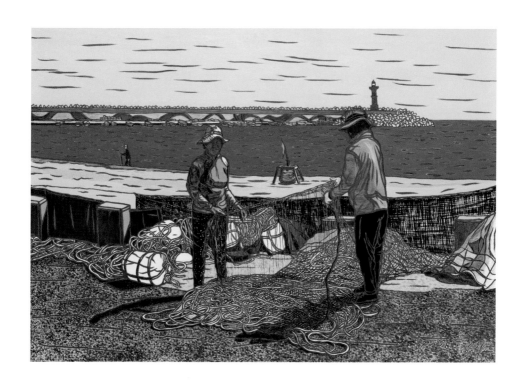

그물 손질하는 부부 162.2×112.1cm oil on canvas 2018

신암마을 폐가
112.1×162.2cm
oil on canvas
2018

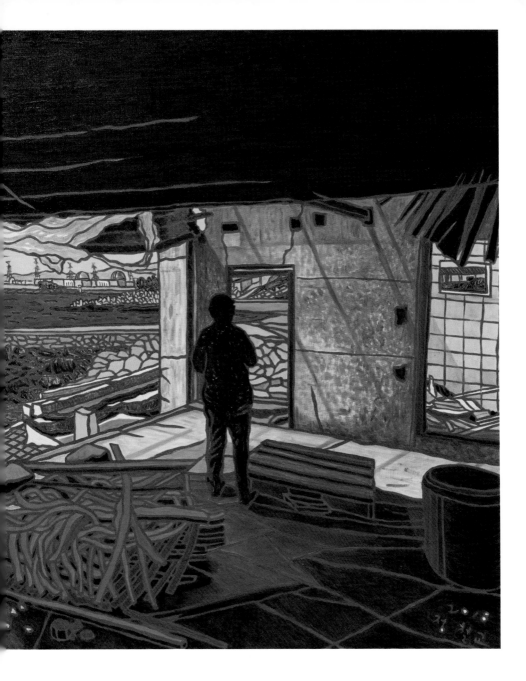

충돌주의 112.1×162.2cm oil on canvas 2018

신암리 골목 90.9×72.7cm oil on canvas 2017

월내마을 폐가 162.2×130.3cm oil on canvas 2015

골매마을 97×130.3cm oil on canvas 2017

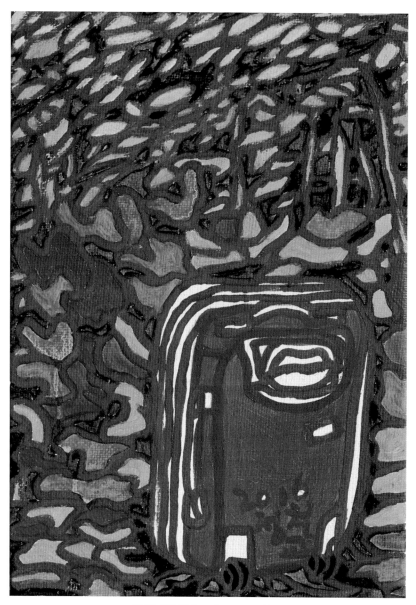

캐리어 15.7×22.5cm oil on canvas 2016

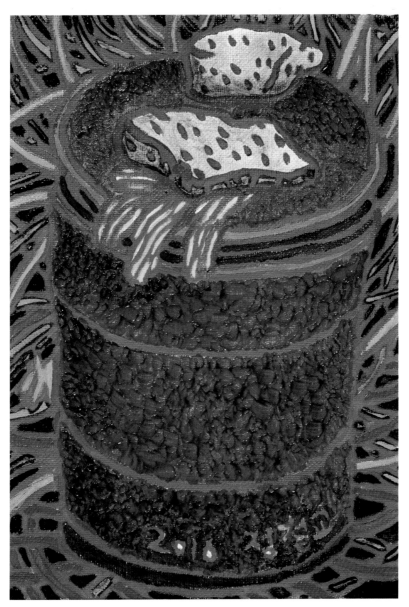

드럼통 18.2×26cm oil on canvas 2016

골매 고리상회 22.7×15.8cm oil on canvas 2016

골매해변 22.7×15.8cm oil on canvas 2016

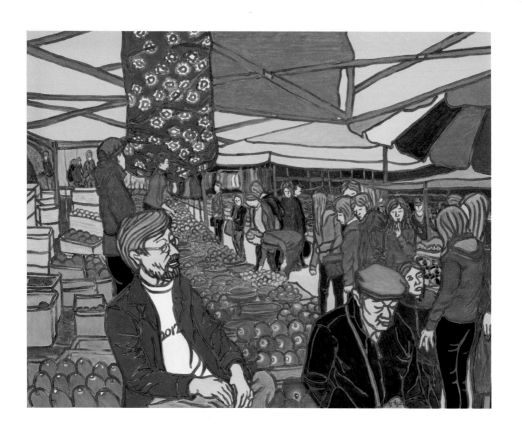

남창 장날 116.8×91cm oil on canvas 2012

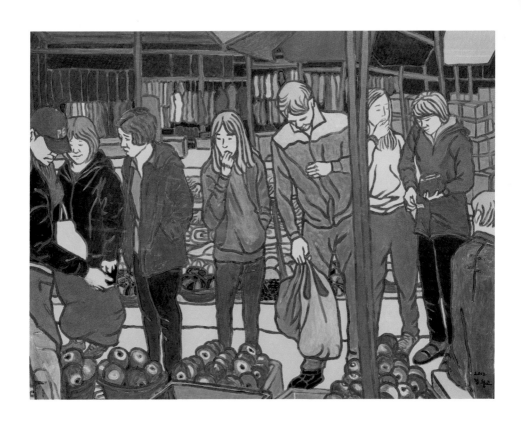

남창 장날 116.8×91cm oil on canvas 2012

기원 116.8×91cm oil on canvas 2015

신암리 아침풍경 116.8×91cm oil on canvas 2013

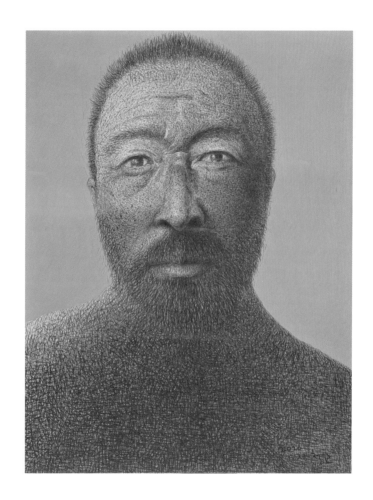

2020년의 자화상 145.5×112.1cm oil & marker pen on canvas 2020

자화상

1972-2022년 내가 나를 그리다

정철교 (작가노트)

내가 고등학생 시절이던 1972년부터 올해 2022년 오늘까지 50년 동안 때때로 그려 왔던 자화상 그림들을 한곳에 모아 전시를 연다.

자화상을 보면 지나간 시간 속에서의 그림을 그리던 그때의 감정과 그 당시의 상황, 그 상황 속에서 내가 지었던 표정들을 더 잘 느낄 수 있다.

시간이 바뀜에 따라 꽃이 피고 지듯 인생도 이와 같다.

첫 자화상에는 꿈꾸는 소년의 순수함과 치기 어림이 풋풋하게 남아 있고, 고등학교를 졸업한 후에는 극도로 나빠진 상황 때문에 절망감에 빠져 막연히 죽음까지 생각했을 때는 이목구비가 사라진 채로 캔버스에 남아 있는 얼굴을 마주하기도 하고 30대는 힘들고 거칠게 살아온 모습과 무기력함을 종이 가면의 모습으로 그리기도 했다.

2005년 즈음 그동안 내가 해왔던 여러 작업에서 흥미를 잃고 새로운 작업으로 나아가야 하는 변화를 맞이하게 되었는데, 무엇을 어떻게 해야 할지 모르는 나를 잃어버리는 상황이 왔었다.

그래서 새롭게 작업을 시작하는 마음으로 '캔버스에 나 자신을 그리자'라고 생각했다.

이렇게 '나'를 그리는 새로운 시작을 하게 되면서 성실하게 캔버스에 유화물감으로 사실적으로 표현하는 작업을 5년 가까이 했다.

거울을 보고 그리기도 하고 객관적으로 나를 보기 위해 사진을 찍어 보다 더 사실적으로 표현하는 데 열중했다.

그 이후 사실적 표현에서 요약하고 단순화된 선과 원색으로 변화되었다.

그릴 때마다 다양화된 내 모습으로 나타났다. 겹겹이 다른 모습을 보이는 무수한 얼굴들이 모두 나에게서 나온 것들이다.

이 그림들을 한곳에 모아서 바라보면 '내 속에는 정말 많은 내가 있구나'하는 생각을 한다.

아프고, 힘들고, 울고, 웃고, 즐겁고, 상처받고, 따뜻하고, 현명하고, 야비하고, 비겁하고, 우울하고, 고독하고, 외롭고, 자신만만하고, 병들고, 건강하고, 인자하고, 후덕하고, 비좁은, 좀스럽고, 나쁜 인간, 학대하는, 위험한, 겁나는, 위로받고 싶은, 숨고 싶은, 돋보이고 싶은, 피하고 싶은, 고함지르고 싶은, 약아빠진, 순수한, 복잡하고, 단순한, 눈이 아픈, 가슴이 아픈, 그리워하는, 약해빠진, 비관하는, 삐뚤어진, 질투하는, 욕망 덩어리, 소인배, 바른 정신을 가진, 모래알 같은, 숲을 그리워하는 등등 자화상을 그리고 보니 세상의 모든 형용사로도 표현이 모자라는 천 겹 만 겹의 내 얼굴이 내 속에 있더라.

나의 자화상은 나의 얼굴을 기념하고 기록하고자 그린 것이 아니다.

한사람 한 작가의 내면을 보고 정체성을 느끼고 그것을 그림으로 나타낼 수 있으면 그림 그리는 사람의 최대 성취가 아닐까 하고 생각한다.

지금의 나는 나의 일상적인 삶을 그리려 한다.

내가 사는 곳 내가 숨 쉬며, 내 눈으로 직접 보고 느끼는 풍경들과 마을 사람들과 식물들과 곤충, 새들, 호흡하는 공기, 뉴스, 내가 말하고 싶은 것들 등.

나의 자화상 그림을 펼쳐 보니 1972년부터 2022년까지의 수백 장의 거울이 한꺼번에 나를 비추고 있는 것 같다.

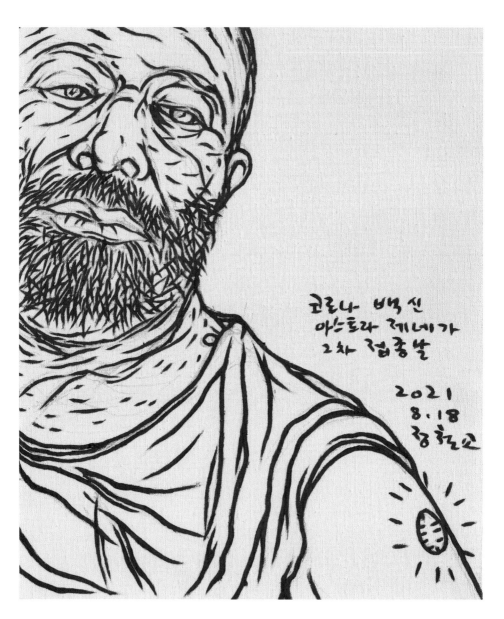

코로나 백신
아스토라 제네가
2차 접종날

2021
8.18
정흥모

코로나 백신 2차 접종날 45.5×37.9cm oil on canvas 2021

코피흘리는 자화상 45.5×37.9cm oil on canvas 2021

임인년 호랑이 45.5×37.9cm oil on canvas 2021

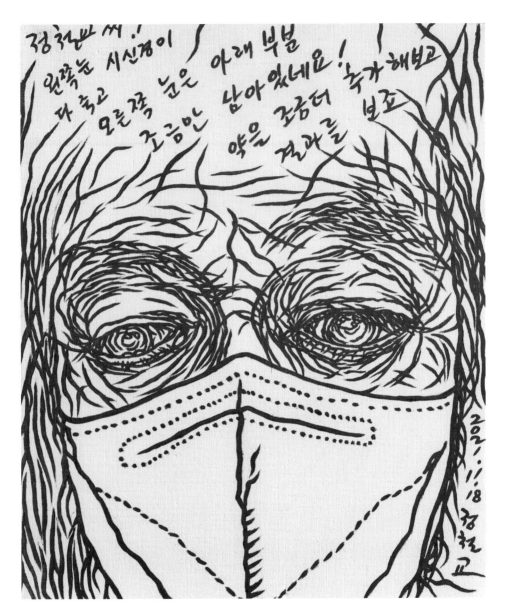

제안과 의원에서 45.5×37.9cm oil on canvas 2021

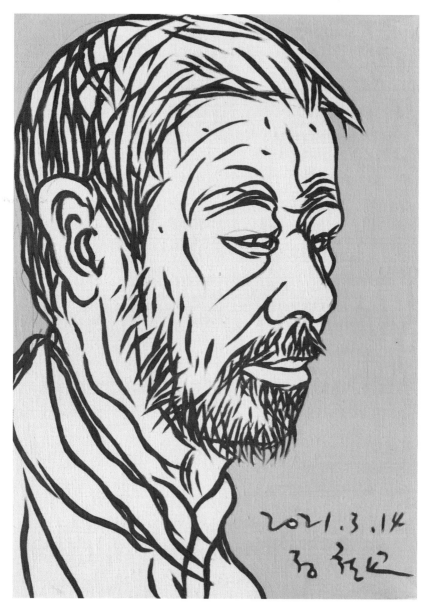

정철교 40.9×31.8cm oil on canvas 2021

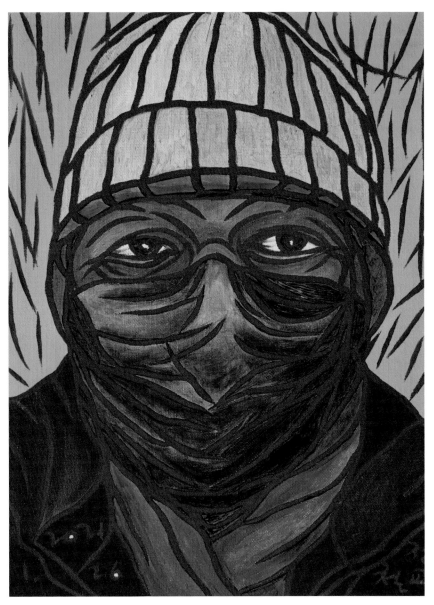

외출때 내모습 40.9×31.8cm oil on canvas 2021

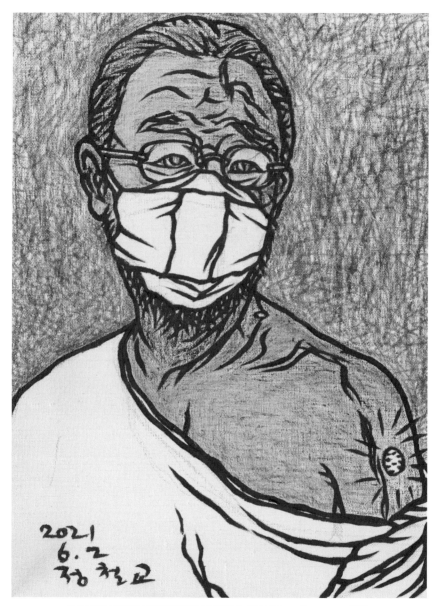

코로나 백신 1차 접종날 아스트라제네카 백신을 맞다 40.9×31.8cm oil on canvas 2021

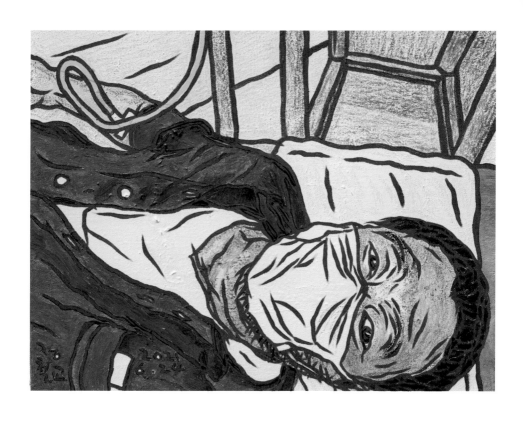

서생의원에서 링겔을 맞다 31.8×40.9cm oil on canvas 2021

눈이 아파서 40.9×31.8cm oil on canvas 2021

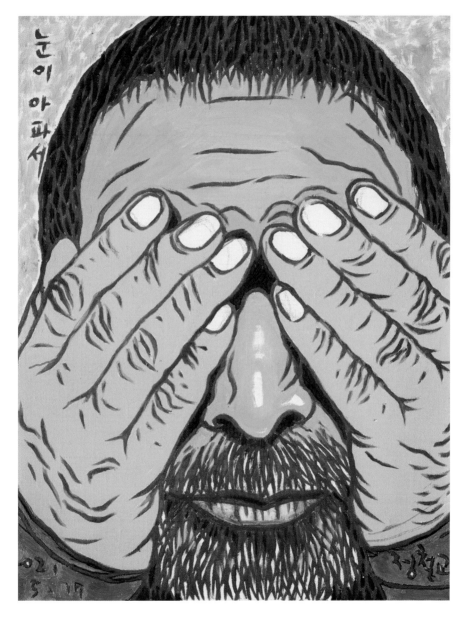

눈이 아파서

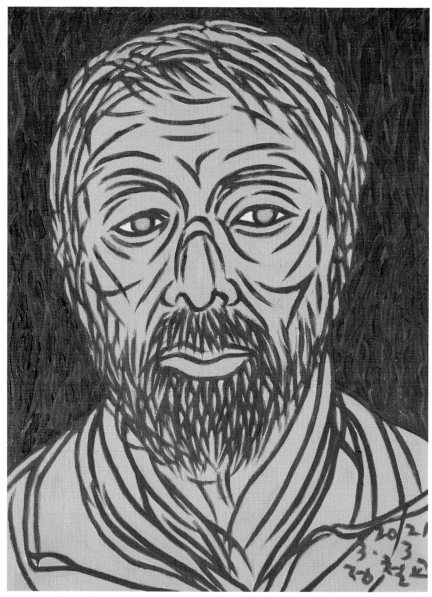

3월 3일의 내 모습 40.9×31.8cm oil on canvas 2021

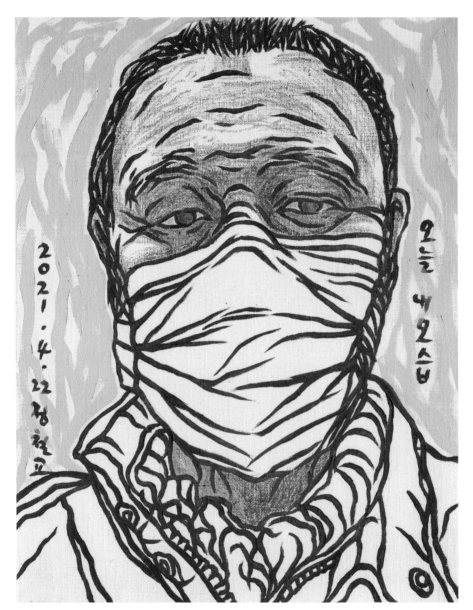

오늘 내 모습 40.9×31.8cm oil on canvas 2021

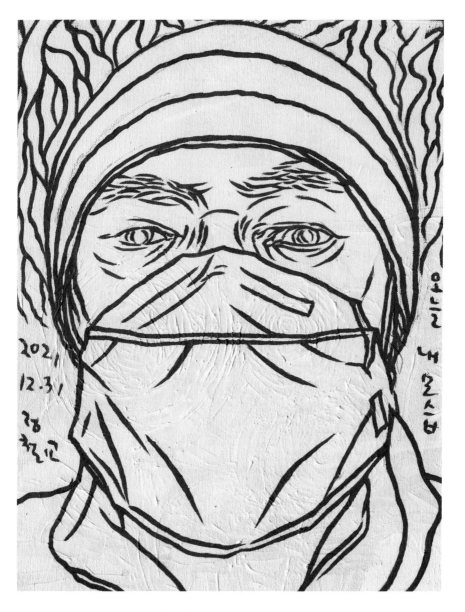

오늘 내모습 40.9×31.8cm oil on canvas 2021

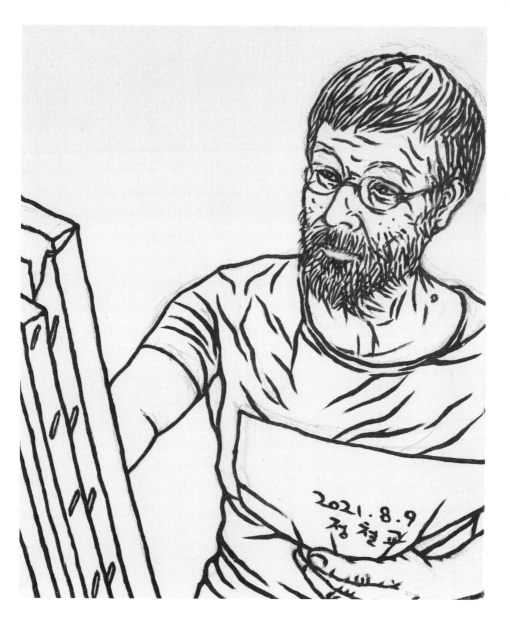

그림 그리는 나 45.5×37.9cm oil on canvas 2021

정철교 작업실 2018

산에 걸린 달 40.9×31.8cm oil on canvas 2018

달을 보다 40.9×31.8cm oil on canvas 2018

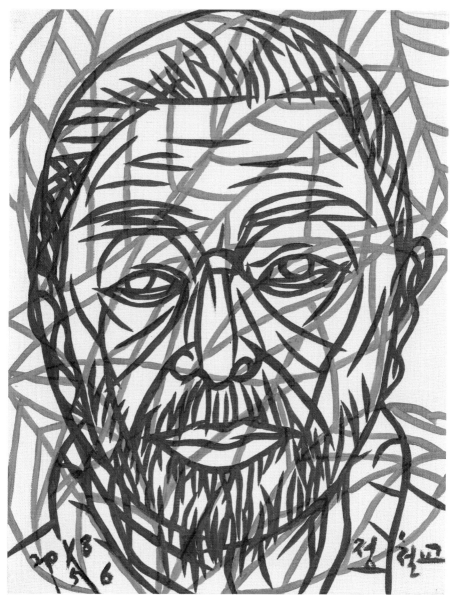

내가 나를 그리다 40.9×31.8cm oil on canvas 2018

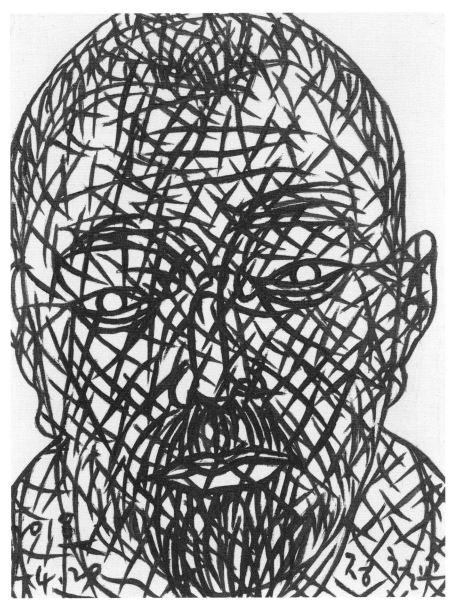

내가 나를 그리다 40.9×31.8cm oil on canvas 2018

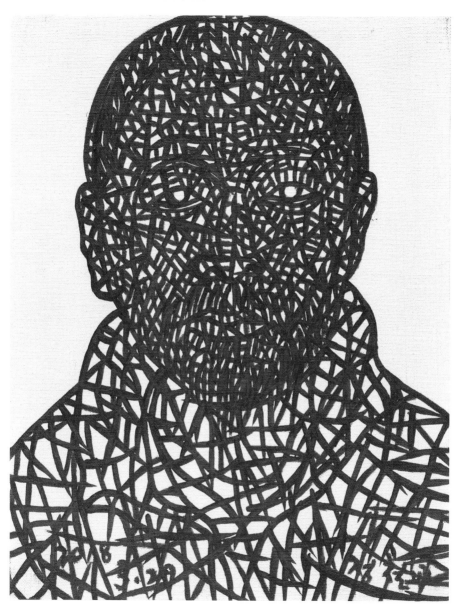

내가 나를 그리다 40.9×31.8cm oil on canvas 2018

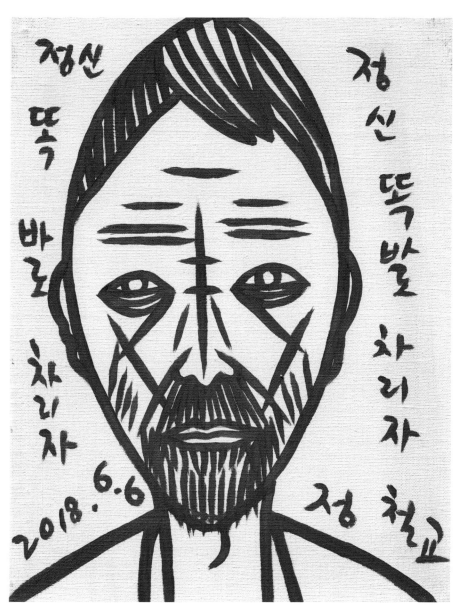

내가 나를 그리다 40.9×31.8cm oil on canvas 2018

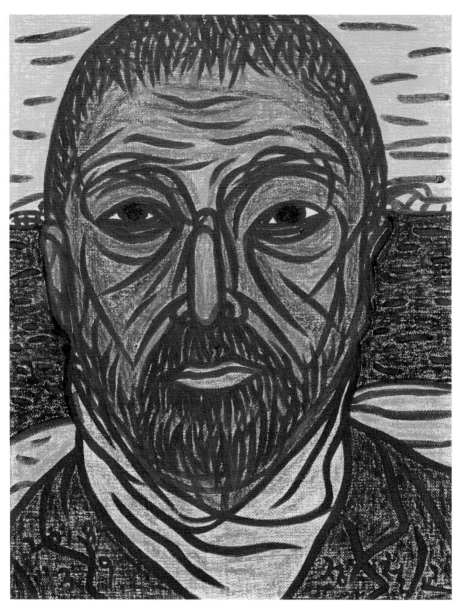

내가 나를 그리다 40.9×31.8cm oil on canvas 2018

내가 나를 그리다 40.9×31.8cm oil on canvas 2018

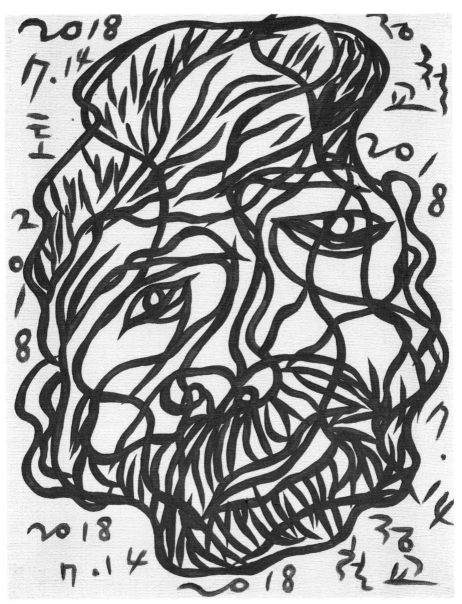

내가 나를 그리다 40.9×31.8cm oil on canvas 2018

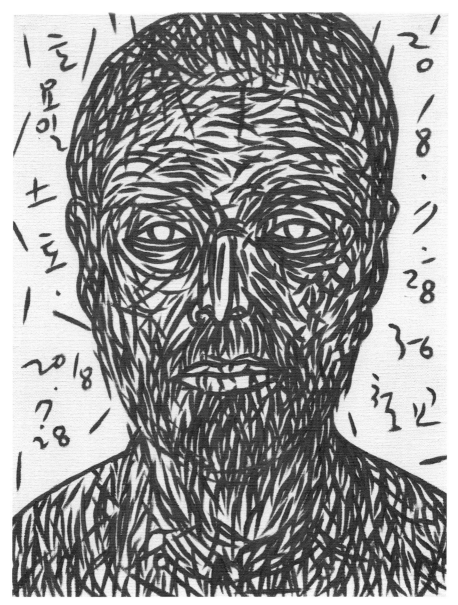

내가 나를 그리다 40.9×31.8cm oil on canvas 2018

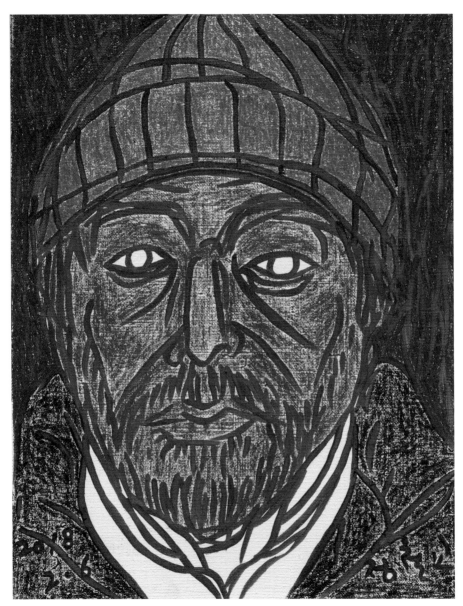

내가 나를 그리다 40.9×31.8cm oil on canvas 2018

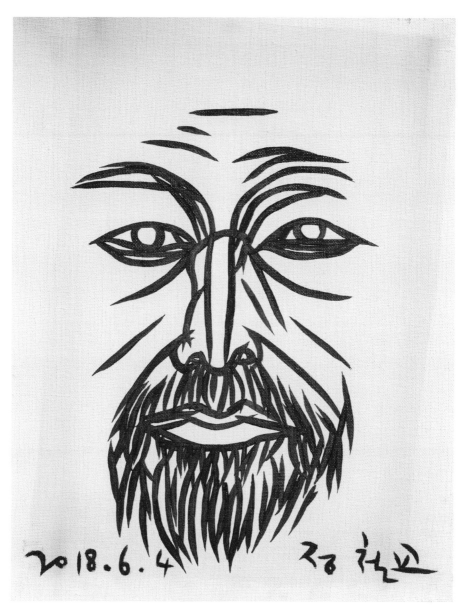

내가 나를 그리다 40.9×31.8cm oil on canvas 2018

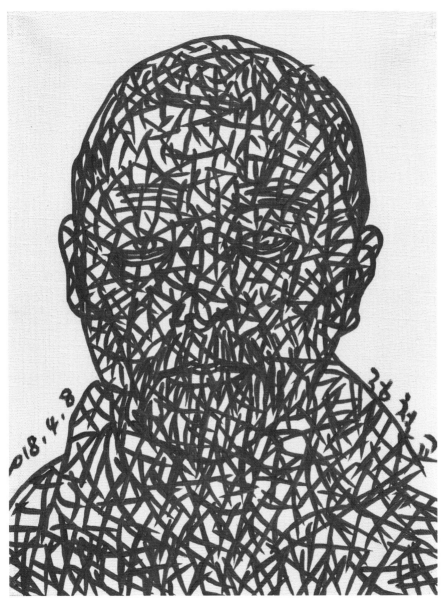

내가 나를 그리다 40.9×31.8cm oil on canvas 2018

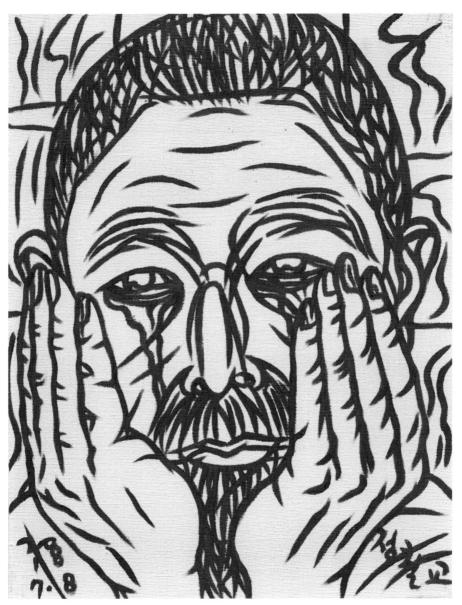

내가 나를 그리다 40.9×31.8cm oil on canvas 2018

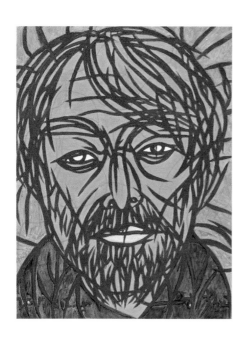
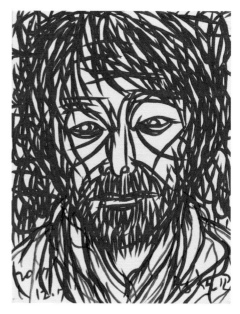

내가 나를 그리다 40.9×31.8cm oil on canvas 2018

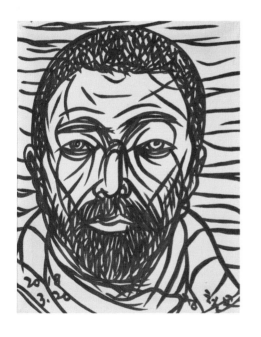

내가 나를 그리다 40.9×31.8cm oil on canvas 2018

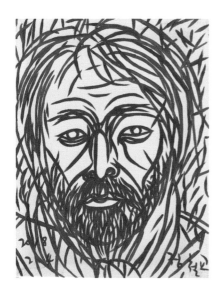

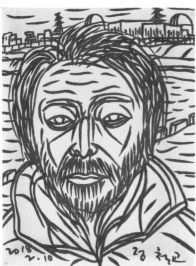

내가 나를 그리다 40.9×31.8cm oil on canvas 2018

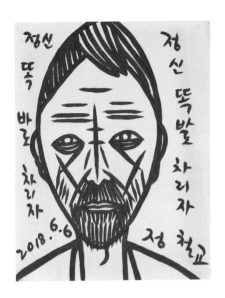

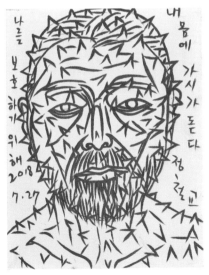

내가 나를 그리다 40.9×31.8cm oil on canvas 2018

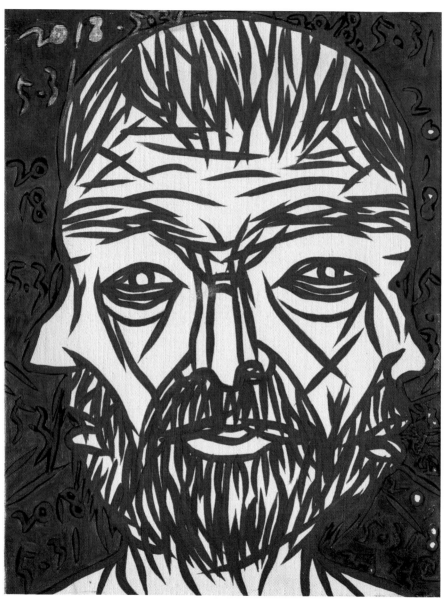

내가 나를 그리다 40.9×31.8cm oil on canvas 2018

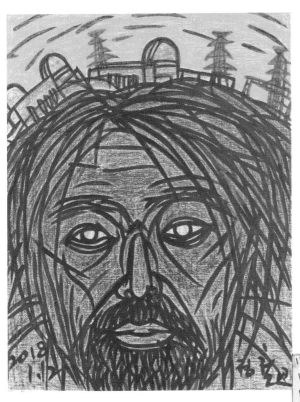

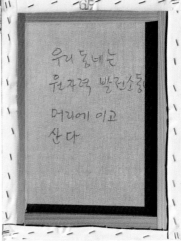

우리 동네는
원자력 발전소를

머리에 이고
산 다

내가 나를 그리다 40.9×31.8cm oil on canvas 2018

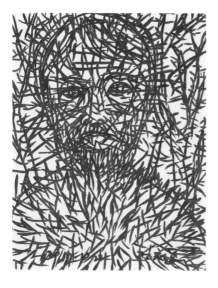

가시가 박힌 관을 쓰다

어제밤 꿈에 6 나의 온몸에

2017.10.22 정 황원

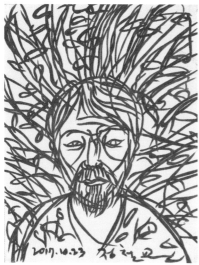

나부와 열등을 위무하여

어제 태풍 간에 애엄나게 서랄린

2017.10.23 정 황원

2017.10.22 정 황원

내가 나를 그리다 40.9×31.8cm oil on canvas 2018

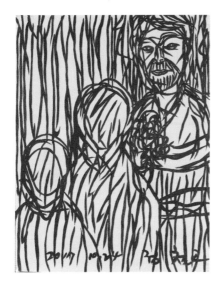

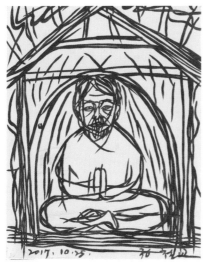

내가 나를 그리다 40.9×31.8cm oil on canvas 2018

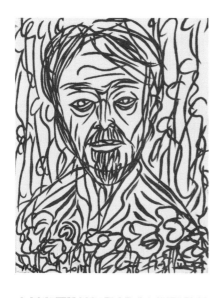

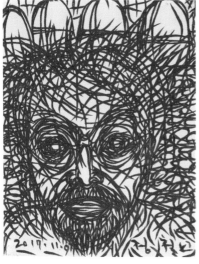

내가 나를 그리다 40.9×31.8cm oil on canvas 2018

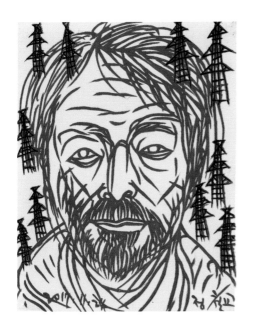

우리동네는
옹진밥이라는 나무
가 있고
자생지가 있으여
엄청난 '숲'도 있다

내가 나를 그리다 40.9×31.8cm oil on canvas 2018

붉은 자화상 1 45.5×37.9cm oil on canvas 2015

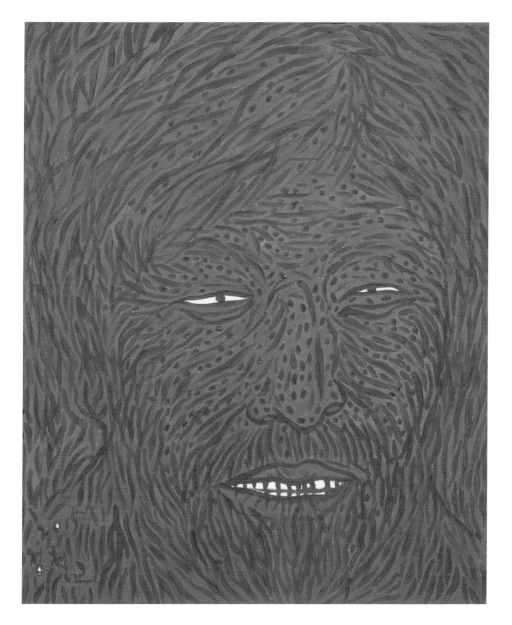

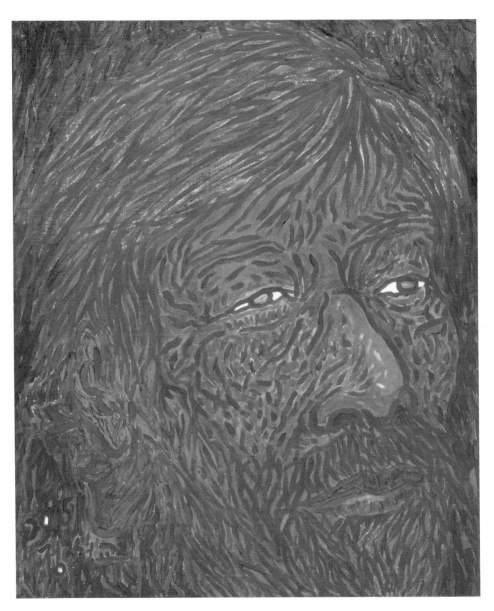

붉은 자화상 3 45.5×37.9cm oil on canvas 2015

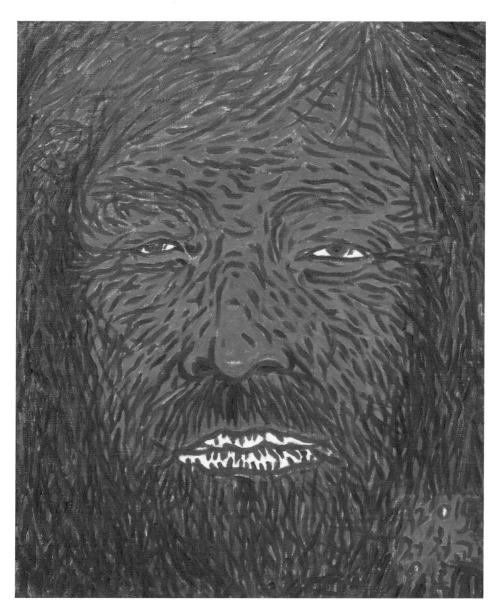

붉은 자화상 2 45.5×37.9cm oil on canvas 2015

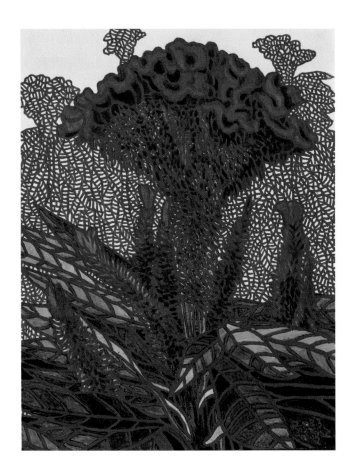

맨드라미 53×45.5cm oil on canvas 2023

뜨거운 꽃

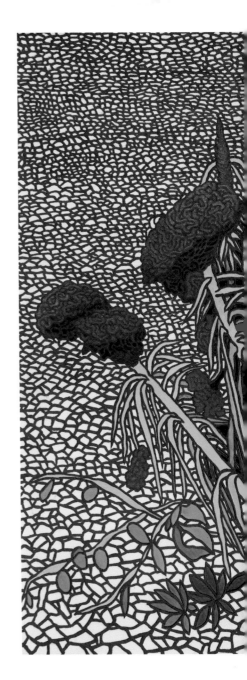

서생 맨드라미 145.5×112.1cm oil on canvas 2020

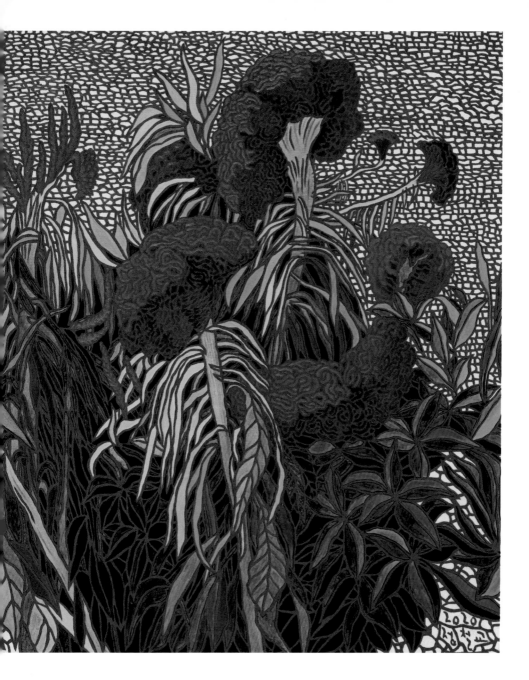

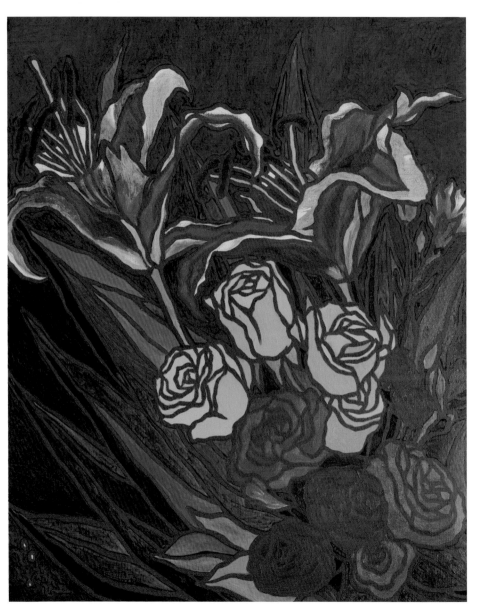

꽃다발 53×65.1cm oil on canvas 2020

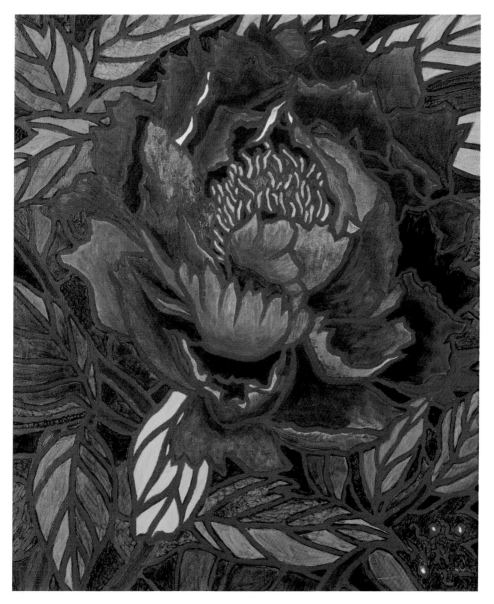

목단 45.5×53cm oil on canvas 2020

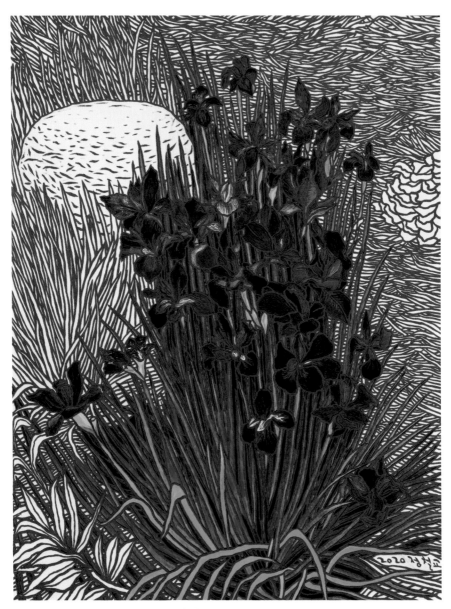

우리집 정원의 붓꽃 97×130.3cm oil on canvas 2020

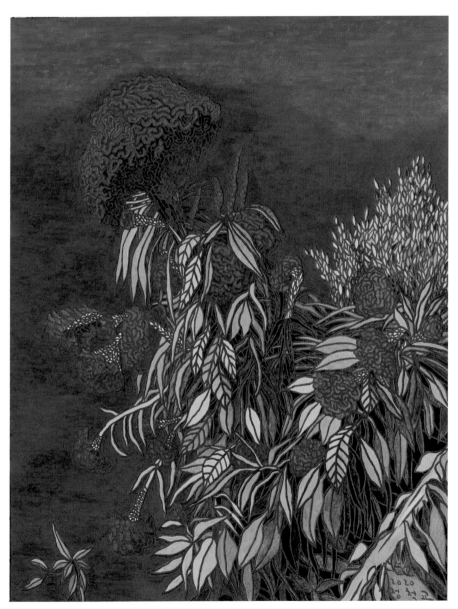

푸른색 배경의 맨드라미 145.5×112.1cm oil on canvas 2020

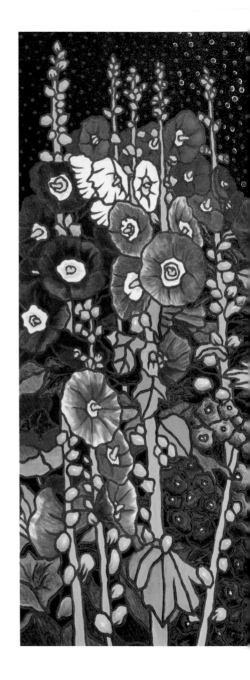

접시꽃 145.5×112.1cm oil on canvas 2020

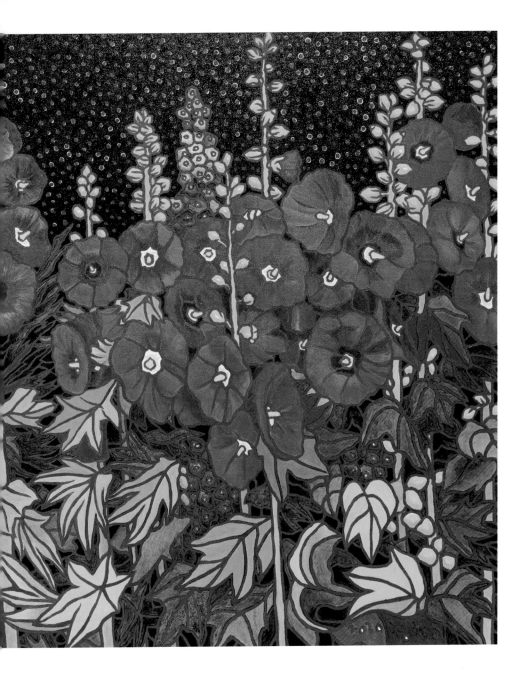

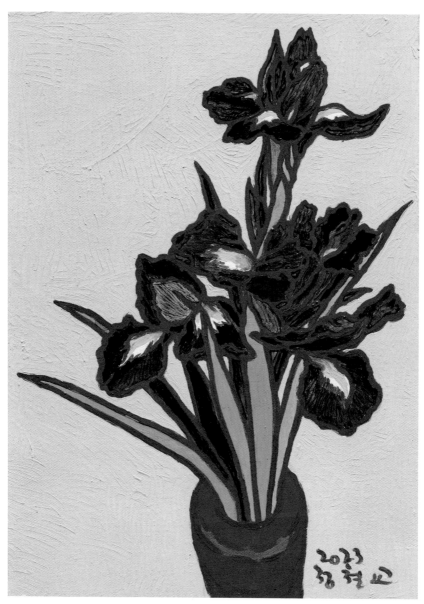

붓꽃 33.4×24.2cm oil on canvas 2023

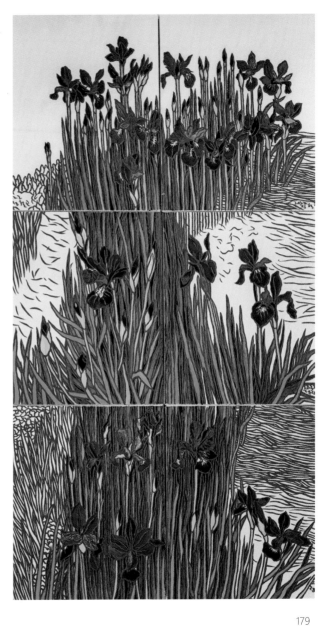

우리집 정원에 붓꽃
37.9×45.5cm×6EA
oil on canvas
2022

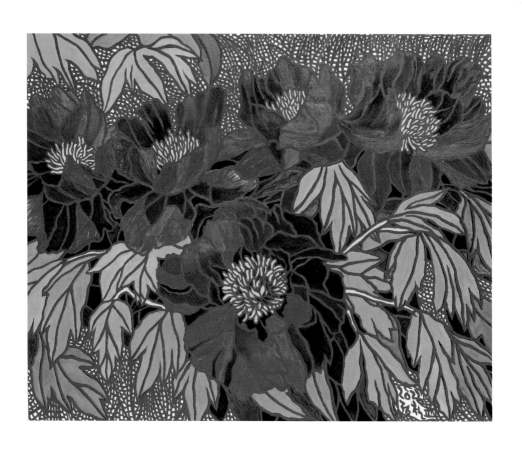

목단 90.9×72.7cm oil on canvas 2022

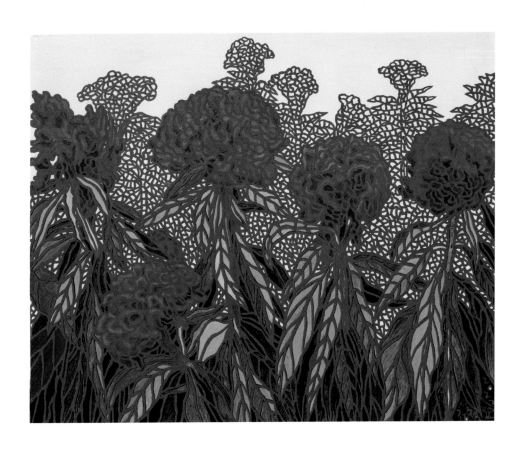

맨드라미 72.7×60.6cm oil on canvas 2022

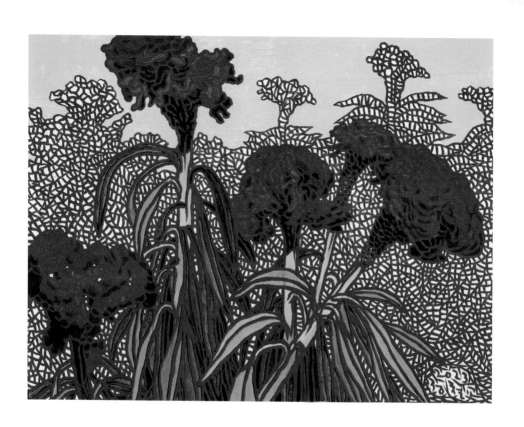

맨드라미 65.1×53cm oil on canvas 2023

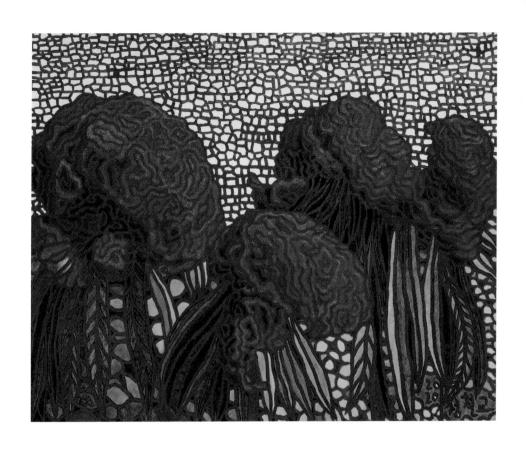

영암 맨드라미 65.1×53cm oil on canvas 2020

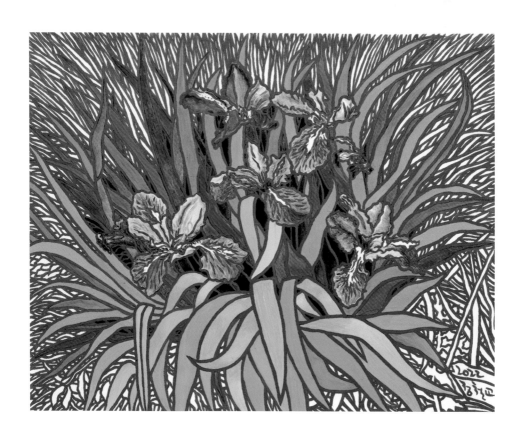

아이리스 90.9×72.7cm oil on canvas 2022

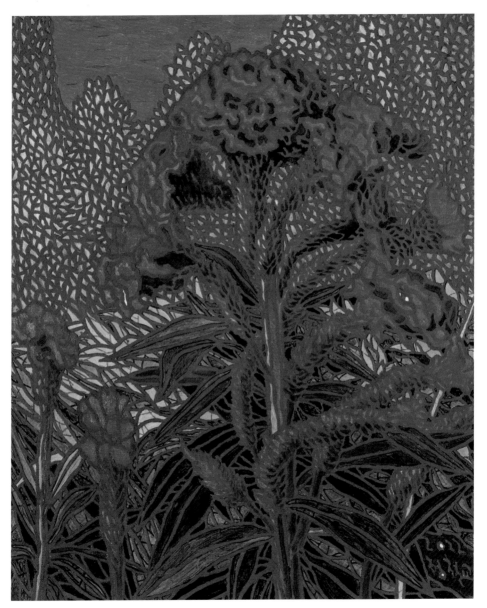

맨드라미 53×65.1cm oil on canvas 2022

Profile

정철교 Jeong, Chul-Kyo 鄭哲教

1953 경주 감포 생
부산 동래고등학교 졸업(49)
부산대학교 사범대학 미술교육과 졸
부산대학교 대학원 미술학과 졸

개인전

2023 '정철교' 전, 정철교 작업실, 울산, 한국
 '정철교 개인전', 심여 갤러리, 서울, 한국
2022 '1972- 2022 내가 나를 그리다', 정철교 작업실,
 울산, 한국
 '프리즘 ; 희망의 메시지' 전, 스페이스 나무
 오로라갤러리, 양산, 한국
2021 '2021년 그림 日記' 展, 정철교 작업실, 울산, 한국
 '그 곳, 서생' 전, 기획 Gallery G& · 롯데백화점
 울산점 아트스텔라, 울산, 한국
 '나는 대한민국 화가다' 전, 남송 미술관, 경기도, 한국
2020 '서생풍경' 전, 정철교 작업실, 울산, 한국
 'archiving 몽땅' 정철교 작가 자료 전,
 기획 Gallery G&,아트 스페이스 민, 울산,한국
2019 '서생풍경' 전, 정철교 집 외3곳. 울산, 한국
 '불타는 풍경, 피돌기의 초상' 전, 자하 미술관,
 서울, 한국
2018 '내가 나를 그리다'전, 예술 지구 P, 부산, 한국
2017 '서생, 西生 그곳을 그리고 그곳에 펼치다' 전,
 정철교집 외 4곳, 울산, 한국
 '고장 난 풍경' 전, art k 갤러리, 부산, 한국
2016 '서생,西生 그곳을 그리고 그곳에 펼치다' 전,
 정철교집 외 9곳, 울산, 한국
 '고장 난 풍경 전' 갤러리 아리오소, 울산, 한국
2015 부산 KBS 방송국 개국 80주년 기념 정철교
 초대 개인전.KBS 아트홀, 부산, 한국

'붉은 여름' 전, 정준호 갤러리, 부산, 한국
'고장 난 풍경' 전, 마린 갤러리, 부산, 한국
2014 '뜨거운 꽃' 전, 아리오소 갤러리, 울산, 한국
2013 '열 꽃이 피다', 갤러리 이듬, 부산, 한국
'고장 난 풍경 전', 프랑스 문화원 아트 스페이스,
부산, 한국
2012 '정철교 그림전', 갤러리 이듬 & 이듬 스페이스,
부산, 한국
2011 '내가 나를 그리다' 전, 소울 아트 스페이스,
부산, 한국
2009 '내가 나를 그리다' 전, 갤러리 이듬, 부산, 한국
2003 '정철교(1971~1975) 그림전', 웅상 아트 센터,
양산, 한국
2001 '정철교 조각전', 웅상 아트센터, 양산, 한국
1992 '정철교 조각전', 갤러리 누보, 부산, 한국
1991 '나우 갤러리 기획 정철교 조각전',
(서울, 나우 갤러리/부산, 갤러리 누보) 한국
1990 '정철교 조각전', (부산, 갤러리 누보/밝은 터
갤러리/서울, 나우 갤러리) 한국

단체

2023 'The Door' 전, 유니랩스 갤러리, 부산, 한국
'자연에 대한 공상적 시나리오' 전,
부산 현대미술관, 부산, 한국
'한국 화랑 미술제', 코엑스 서울, 한국
2022 '베트남 과 한국 민족 문화 정수의 만남 베-한
국제 현대미술제', 하노이 역사박물관, 베트남
'Volta Basel', Basel, Swiss
'한국 화랑 미술제', SETEC,서울,한국
2021 'KIAF' 코엑스, 서울, 한국
' LA 아트쇼' LA 컨벤션센터, 미국

'거대한 일상: 지층의 역전', 부산 시립미술관,
부산, 한국
'여행 그 너머', 현대예술관, 울산, 한국
2020 '핵몽 4 ; 야만의 꿈' 전, 예술 지구 p, 부산, 한국
'우울한가요', 서울대 미술관, 서울, 한국
2019 '핵몽 3 ; 위장된 초록', 에무 갤러리, 서울, 한국
'hommage' 전, 부산대학교 아트센터, 부산, 한국
2018 '제22회 상하이 아트페어', 상해 포동 세계박람회
전람관, 상해, 중국
'제10회 아시아 환경미술제', 울산 문화예술회관
'핵 몽 2' 전, (부산, 민주공원 전시실 광주,
은암 미술관)
2017 '색채의 재발견' 전, 뮤지움 산, 원주, 한국
2016 '핵 몽' 전, 부산, 카톨릭 센타 전시관,
울산, G & 갤러리 서울, 인디 아트홀 공
2015 '아트 스토리 기획 '명륜동'전, 갤러리 움
'포항 시립미술관 기획 '지금, 여기' 전,
포항 시립 미술관, 한국
2014 '이런 생각 저런 표현' 전 킴스 아트필드 미술관,
부산, 한국
'민중 미술, 잠수함 속의 토끼'전, 스페이스 닻,
부산, 한국
'yoko kami jio, 정철교 2인 초대전, ATELIER-K
갤러리, 요코하마, 일본
킴스 아트필드 미술관 기획 'site & memory' 전
킴스 아트필드 미술관, 부산, 한국
2013 '이듬 특별 기획전 '색으로 읽는 그림전',
(갤러리 이듬, 이듬 스페이스)부산, 한국
'부산 키워드전' (미부 아트센터)
'휴양지에서 만난미술', '토끼와 거북이 전',
(양평군립미술관), 한국

'뮤지컬 친구제작기념 부산 - 홍콩미술교류전'
부산 영화의 전당
2012 '센텀 호텔 아트페어', 갤러리 um, 부산, 한국
2011 '백스코 아트 페어전', 금산화랑, 부산화랑협회
부산, 한국
2010 '블루 오션 전', 갤러리 이듬, 부산, 한국
'아트갤러리 u, 이전 개관전'
2009 'S,h 컨템퍼러리 아트페어전', 중국 상해, 금산화랑
'the head전', 킴스 아트필드 미술관

기류전, 포인터 현대 미술회전, 한국 미술 청년 작가회전,
서울 39인의 방법전, 아시아 현대 미술제, 부산청년 비엔
날레, 서울, 부산, 대구, 전주 현대 미술제, 부산 시립 미술
관 기획 '물성과 의미사이에서' 전, 프랑스 까로스 미술관
기획 On the side of the Light 프랑스 전, 바다미술제,
아시아 현대조각전, 오늘의 지역 작가전 등

소장처
해운대 추리문학관(1992), 부산시립미술관(1999),
'사람은 혼자다' (55점)
거창군 가조면 '김 상훈 시비' 제작(2004),
향파 이 주홍 문학관(2005)
사람 산 −가족 이야기(하단 당리동 동원 청산 별가 아파트)
'왕관 (부산대학교 교정 2005), '향파 이 주홍' 시비 및 동
상제작(합천, 새천년 생명의 숲 2006)
'오 영수 갯마을 문학비' 건립
(부산 기장군 일광 별님 공원, 2008)
넥센 타이어 창녕 사옥, 부산 외국어 대학,
부산 해운대 종합사회복지관
자하 미술관.부산시립미술관(2021),
부산현대미술관(2021)

Jeong, Chul-Kyo

1953 born in Gam po, Gyeong Ju, Korea

1989 Graduated from Busan National Graduate School
Busan, Korea
1987 Graduated from Busan National University Busan, Korea
1973 Graduated from dong Rae High school, Busan, Korea

Solo Exhibition

2023 'Jeong Chul Kyo Solo Exhibition, JeongChul Kyo
Studio, Ulsan, Korea
'Jeong Chul Kyo Solo Exhibition, Simyo Gallery,
Seoul, Korea
2022 '1972-2022 I draw Myself'
JeongChul Kyo Studio Ulsan, Korea
Prism : Message of Hope 'EXhibition sSpace Namu
AUrora Gallery, Yangsan, Korea
2021 'the there seo seng' Lotte departement art stella, Ulsan, Korea
'I am Korean Artist' Nam Song museum,
Gyeong gi do, Korea
2020 'seo seng landscape'-Artist House ,ulsan, Korea
2019 'seo seng landscape'-Artist House etc, Seo saeng Town
3 place ulsan, Korea
'burning landscape, a portrait of a plume' -
zaha museum seoul, Korea
2018 'I Paint Me' - Art District P Busan, Korea
2017 'Paint seo seng and display in seo seng' Artist House etc,
Seo seng Town 4 place Ulsan, Korea
2016 'Paint seo seng and display in seo seng' Artist House etc,
Seo saeng Town 9 place ulsan, Korea
'broken landscape' Gallery Arioso, ulsan, Korea
2015 KBS Art Hall,(Commemoration Exhibition for KBS
Busan 80th Anniversary) Busan, Korea
'Red Summer Exhibition' (Jung Jun Ho Gallery)
Busan, Korea
'Broken landscape' Marine Gallery, 'Red Summer'
jeong joon ho gallery, Busan, Korea
2014 'hot flower' Gallery Arioso ulsan, Korea
2013 'broken landscape' - alliance francaise busan art space.
Busan, Korea

'Hot flowers blossom' Gallery Idm Busan, Korea
2012 'blossom' - gallery idm, idm art space Busan, Korea
2011 'I Paint Myself' - soul art space Busan, Korea
2009 I Paint Myself, Gallery Idm Busan, Korea
2002 Woong Sang Art Center(1971 –1975) yang san, Korea
2001 Woong Sang Art Center yang san, Korea
1992 'Jeong chul kyo sculpture exbition3' Gallery Nouveau
Busan, Korea
1991 'Jeong chul kyo sculpture exbition2' Gallery Nouveau
Busan, Korea
'Jeong chul kyo sculpture exbition2' Now Gallery Seoul,
Korea
1990 'Jeong chul kyo sculpture exbition' Gallery Nouveau &
Balgunteu Gallery Busan, Korea
'Jeong chul kyo sculpture exbition' Now Gallery Seoul,
Korea

GROUP EXHIBITION

2023 'Utopian Scenario About Nature' Busan Museum
Contemporary Art, Busan, Korea
'The Door' unilapse gallery, Busan, Korea
'Korea Gallery Art Festival' Coex Seoul, Korea
2022 'Meeting of the essence of Vietnames and Korean
National Cultures
Vietnam-Korea international Contemporary Art Festival,
Hanoi Museu of History, Vietam
'Volta Basel, Basel, Swiss
'Korea Gallery Art Festival' Setec Seoul, Korea
2021 'KIAF' Seoul Coex, Korea
'LA art show' LA convention center, USA
'Greatness of everyday : Reversing the narratives'
exhibition, Busan museum of Art, Busan, Korea
'beyond the Travel' exhibition, Hyundai Arts Center,
Ulsan, Korea
2020 hack mong4 'savage dreams' Art District P Busan, Korea
Are You Depressed? exhibition, seoul national university
museum of art, seoul, Korea
2019 hack mong3 'the green camouflage' emu gallery seoul,
Korea

'hommage' exbition – Busan national university
art center Busan, Korea
2018 The10th Asia Environment Art Festival
(UlsanCulture&Artscenter)ulsan, Korea
Hek mong2 Exhibition – Busan,minju park exbition hall
Busan, Korea
Hek mong2 Eun Am Museum Gwang ju, Korea
2017 REDISCOVERY OF COLORS - Museum San,Wonju,
Korea
2016 'Hek mong Exhibition' Catholic Center Busan, Korea
'Hek mong Exhibition' G&Gallery ulsan, Korea
'Hek mong Exhibition' In di art hall Gong seoul, Korea
2015 Art Story Exhibition 'Myeong Ryun-don' Space Um
Busan, Korea
'Now, Here' Special Exhibition in POMA Pohang
Museum of Fine Art Pohang, Korea
2014 One Expression and Another Thinking - kim's Art Field
Museum Busan, Korea
Yoko Kamijyo & Jeong Chul Kyo Exhibition, Artrier-K
Art Space Yokohama, japan
Site & Memory Exhibition - Kaf Museum, Busan, Korea
'Rabbit in the Submarine' Public-Art Gallery Space Dat
Busan, Korea
2013 color in art - gallery idm, idm space. Busan, Korea
Art Show - BEXCO(Gallery Idm) Busan, Korea
Busan Art Keyword Exhibition - Mi Bu Art Center,
Busan, Korea
'Hares & Turtles' Art in Resort - Yang Pyeong Art
Museum, Yang Pyeong, Korea
'Commemoration of Musical Production' Art Exchange
Exhibition between Hong Kong and Busan - Busan
Cinema Center Busan, Korea
2012 centum hotel art fair - gallery um. Busan, Korea
2011 bexco art fair - geum san gallery, busan gallery
association. Busan, Korea
2010 blue ocean exhibition-gallery Idm Busan, Korea
art gallery u exhibition gallery u Busan, Korea
2009 s.h contemporary art fair - shanghai exhibition shanghai,
china

center the head exhibition-kim's art field museum,
Busan, Korea

Gy Ryu Group Exhibition, Point Contemporary Art Group
Exhibition, Korea Youth Artist Group Exhibition,
Seoul 39's Method Exhibition, Asia Contemporary Art
Exhibition, Busan Youth Biennale, Contemporary Art
Exhibition of Seoul, Busan, Daegu and Jeunju, Sea Art
Festival, Busan Sculpture Group Art Exhibition, Asia
Modern Sculpture Exhibition, Busan Museum of Art Special
Exhibition, France Calos Gallary Special Exhibition- On The
Side of Light. Other Experiences in Group Exhibitions and
Special Projects.

THE PLACES OF WORK PIECES
The World's Mystery Library in Hae un dae (1992)
Busan Museum of Art (1999) - Human Being is Solitary,
55 pieces
Gazo Village in Geo chang, Korea(2004) - Stone Monument
of Poer Kim Sang Hun
The Memorial Library of Lee Ju Hong in On chun dong,
Busan(2005) - The Bust of Writer Lee Ju Hong
Dongwon Apartment in Hadan, Busan - Human, Mountain -
The Story of Family
Campus of Busan National University (2005) - Crown
New Millenium Forest in Hapchun, Korea (2006) - The Stone
Monument and the Statue of Writer Lee Ju Hong
The Starlight Park in llgwang, Busan (2008) - The Stone
Monument of Writer Oh Young Su
Chang nyeong Nexen tire, Busan University of Foreign Studies,
Hae un dae Social Welfare Center

E-mail : kyo507@naver.com

HEXAGON 한국현대미술선
Korean Contemporary Art Book